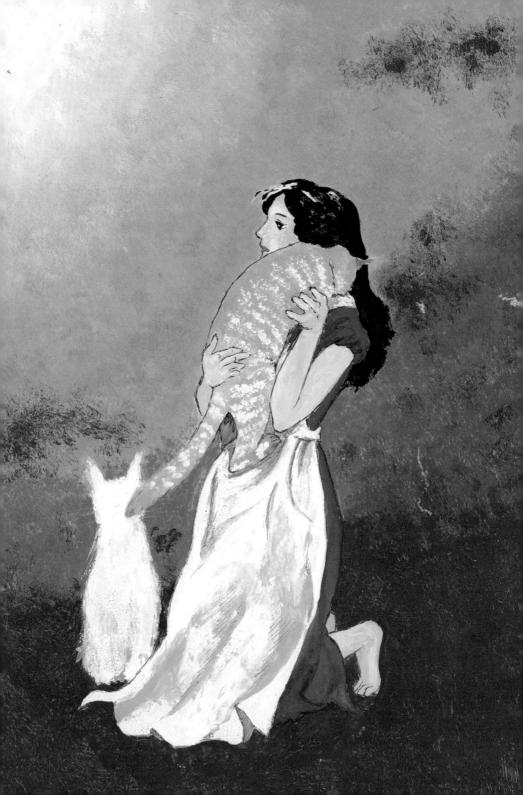

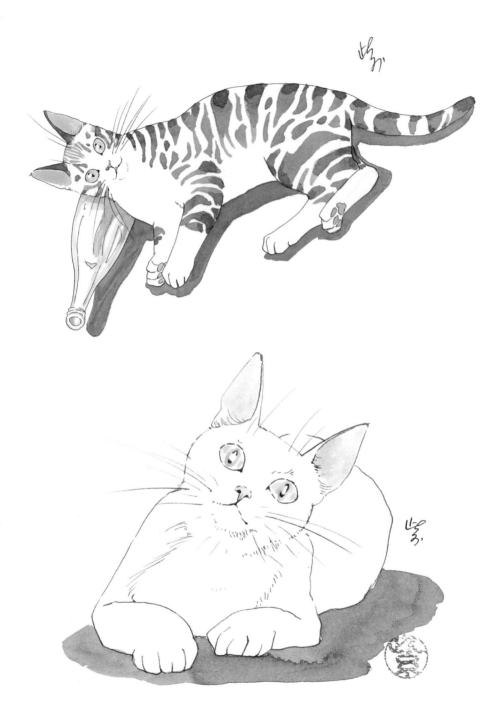

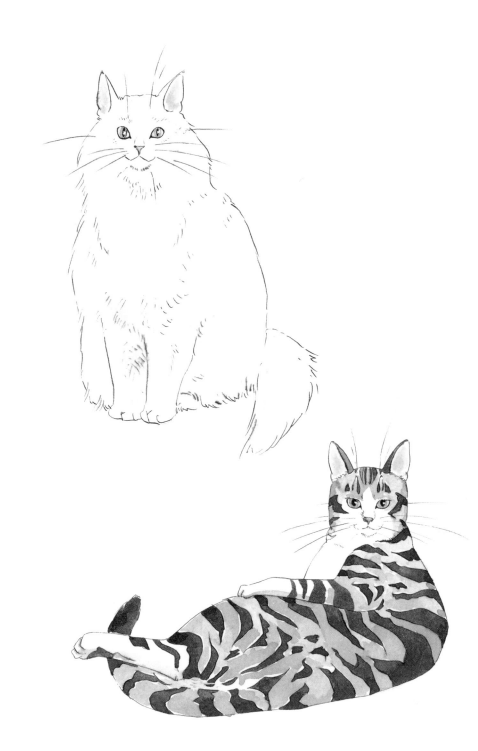

일러두기
이 작품에는 저자의 의도에 따라 빈 말풍선들이 있습니다.

북 스 토 리
아트코믹스
시 리 즈 ❶

성질 나쁜 고양이

야마다 무라사키 지음 | 김난주 옮김

북스토리

C O N T E N T S

성질 나쁜 고양이

길고양이

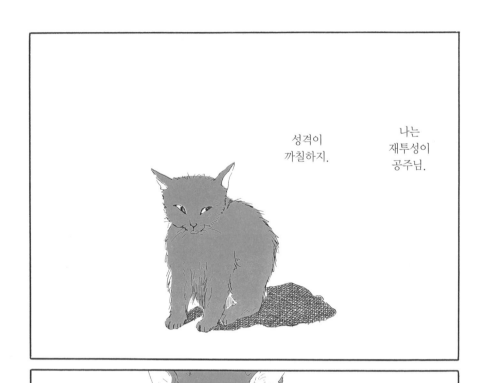

나는
재투성이
공주님.

성격이
까칠하지.

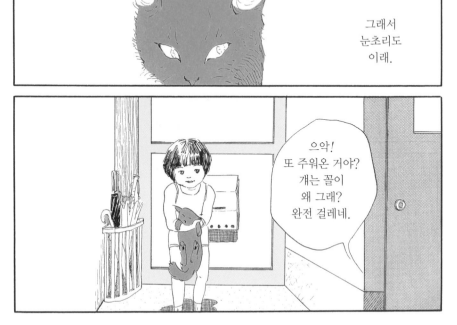

그래서
눈초리도
이래.

으악!
또 주워온 거야?
걔는 꼴이
왜 그래?
완전 걸레네.

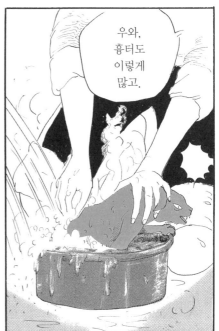

우와,
흉터도
이렇게
많고.

이 집에서는
매일
밥을 준다.

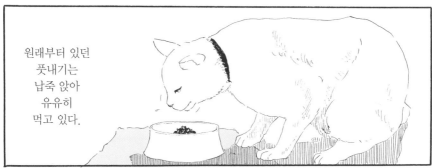

원래부터 있던
풋내기는
납죽 앉아
유유히
먹고 있다.

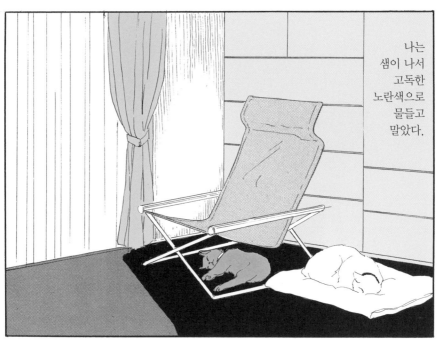

나는
샘이 나서
고독한
노란색으로
물들고
말았다.

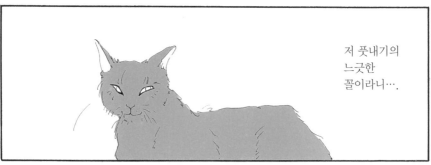

저 풋내기의
느긋한
꼴이라니….

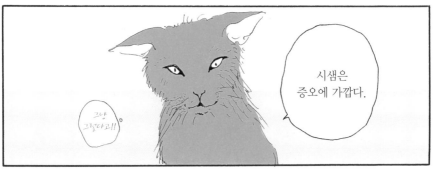

시샘은
증오에 가깝다.

그냥
그렇다고!!

푹신한 방석 위에서

저렇게 한가로이 자고 있다.

손발을 사방으로 축 늘어뜨리고

무심하게

콜콜 자고 있다.

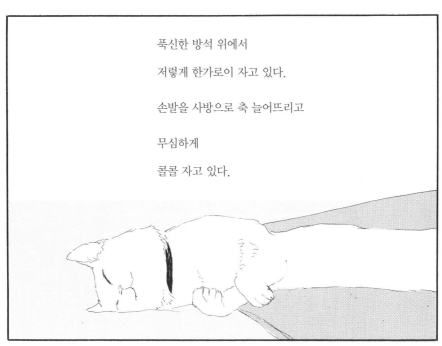

누가 오면
순간적으로
몸을
움츠리는데.

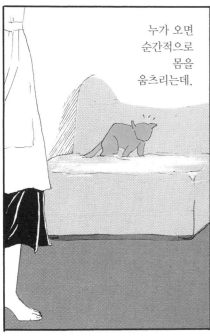

나는

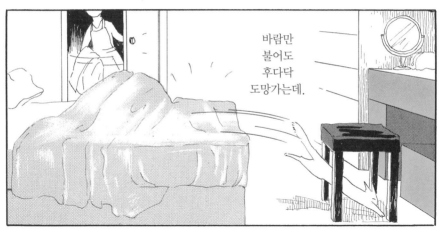

바람만
불어도
후다닥
도망가는데.

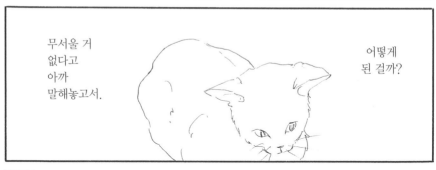

무서울 거
없다고
아까
말해놓고서.

어떻게
된 걸까?

아까 그렇게
중얼거렸잖아.

"새삼스레
꼭 지켜야 할 게
뭐가 있다고."

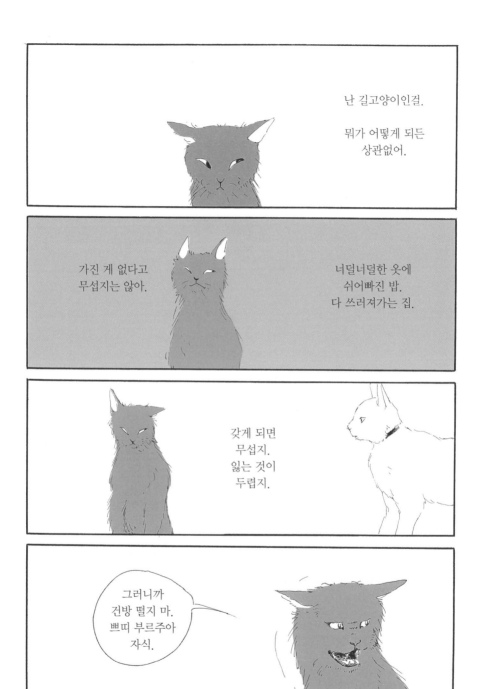

어쩌다
이런 곳에
왔기에

겁이 난 거야.

또다시
세상으로
내던져지면
어쩌나.

어떻게 하나.

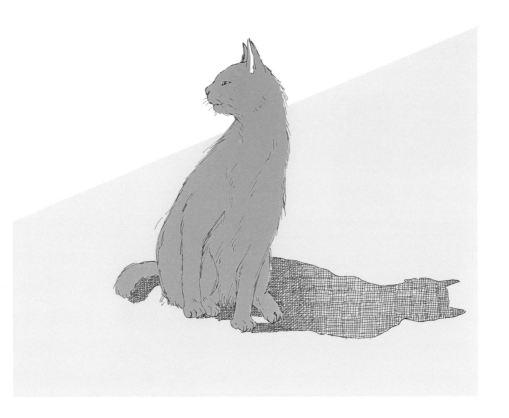

꿈

꿈을 꾸었어.
행복한 꿈이었지….

난
왠지 좋아서
잠은 깨었는데도 눈을 뜨지 않았어.

얼굴에 떠오른 미소가
사라지지 않았어.

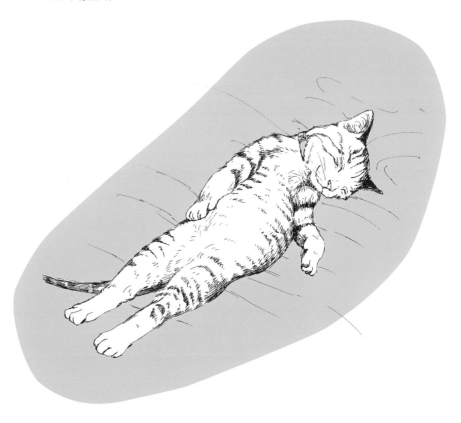

볕 쬐기

햇살에 따끈따끈한 방석 위에서
고양이 한 마리 햇볕을 쬐고 있어요.

종일을 그렇게 지내죠.
눈꺼풀 반쯤 감은 채.

보이는 것은 해님 하나.
그리고……
해님의 금가루를 뿌린 자기 손발.

세상이 어찌 되든 아무 상관 없어요.
해님 하나 있으면.

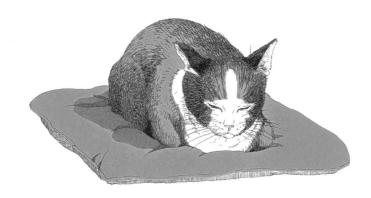

하늘

종이가
빛나고
있다.

하늘
사진이다.

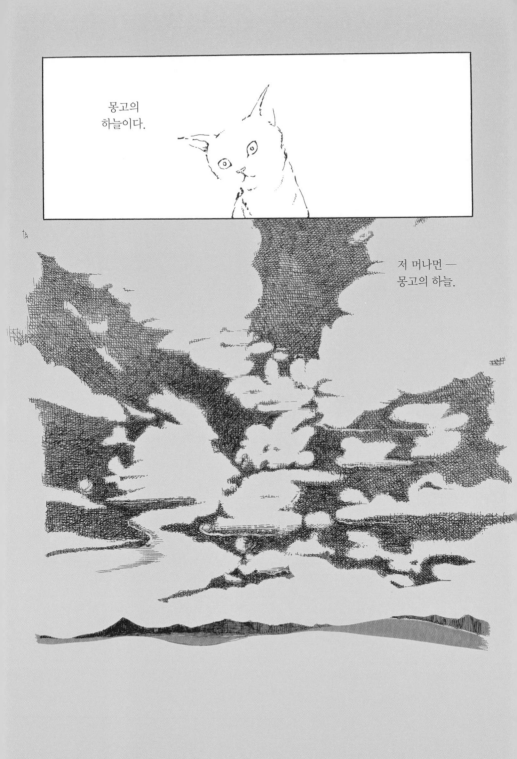

몽고의
하늘이다.

저 머나먼 —
몽고의 하늘.

때로 햇살 속에서

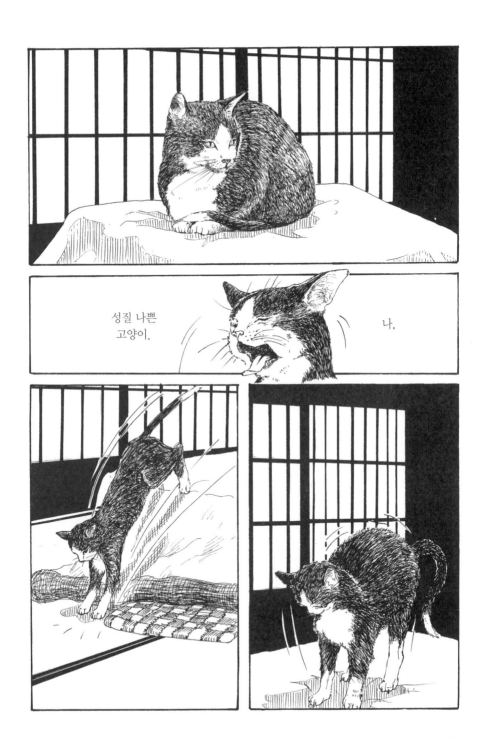

성질 나쁜
고양이.

나,

슬슬

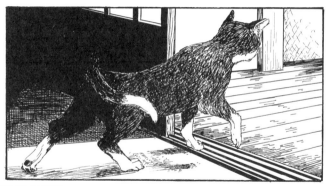

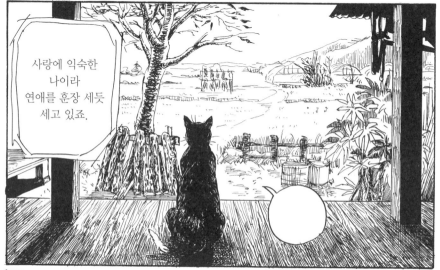

사랑에 익숙한
나이라
연애를 훈장 세듯
세고 있죠.

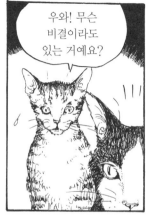

우와! 무슨
비결이라도
있는 거예요?

열….

딱딱

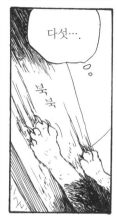

다섯….

북북

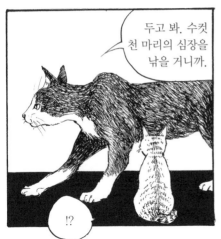

두고 봐. 수컷 천 마리의 심장을 낚을 거니까.

!?

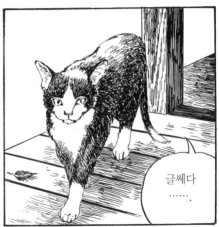

글쎄다

그거 다 모아서 소설이라도 쓸 건가요!?

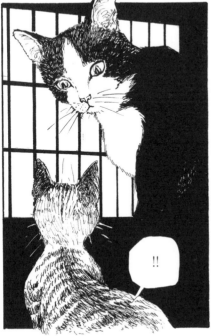

!!

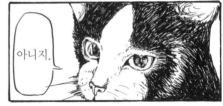

아니지.

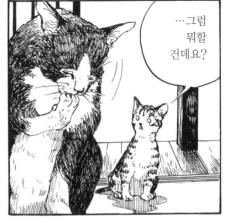

...그럼 뭐할 건데요?

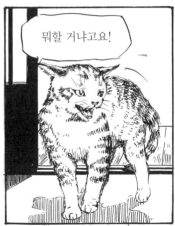

뭐할 거냐고요!

그게 말이야.

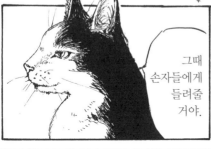

그때 손자들에게 들려줄 거야.

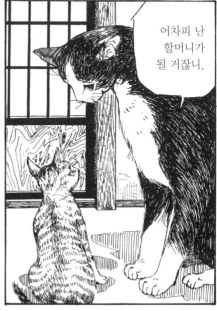

어차피 난 할머니가 될 거잖니.

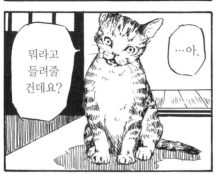

뭐라고 들려줄 건데요?

…아.

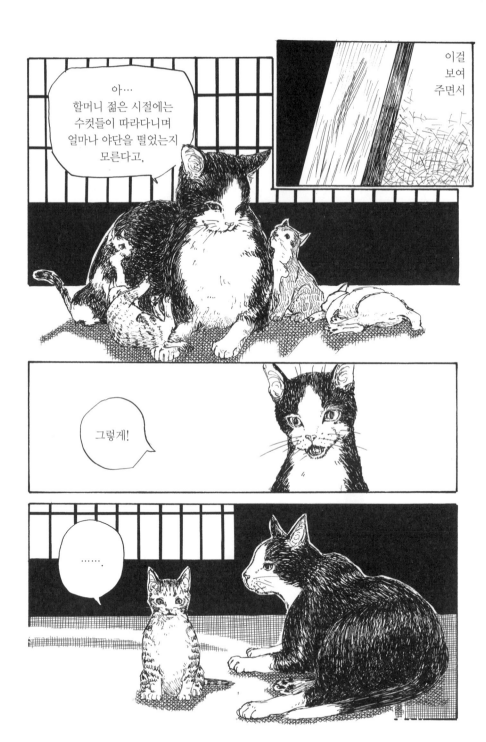

26

버드나무 아래

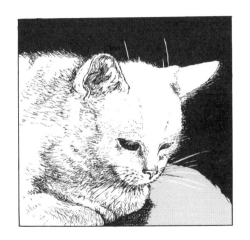

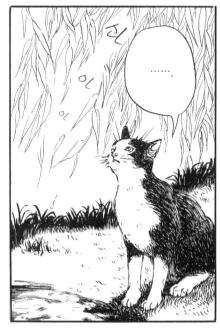

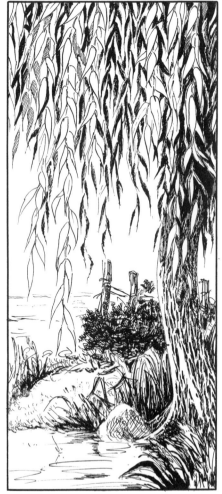

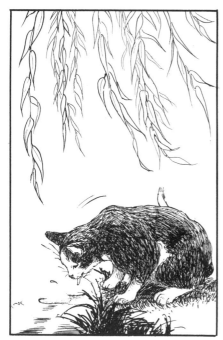
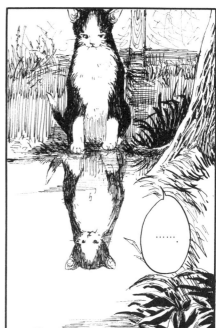

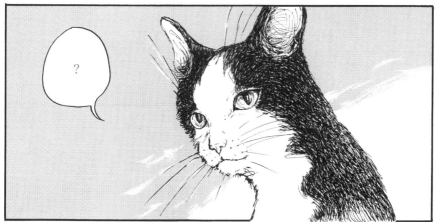

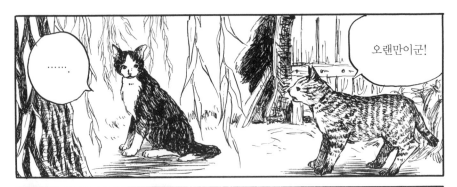

......

오랜만이군!

떨어진 유리 조각
빛나지 않다가

문득 바람 불어
반짝
빛난다.

유리인 줄
모르던 녀석이
어깨를 으쓱하더니

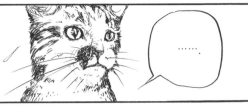

......

"어, 유리가 빛나는데!" 하면서
눈을 동그랗게 뜬다.

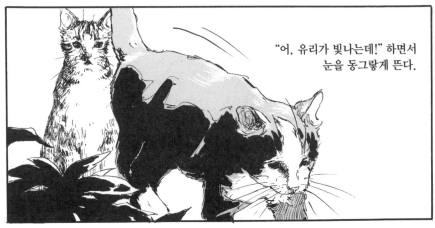

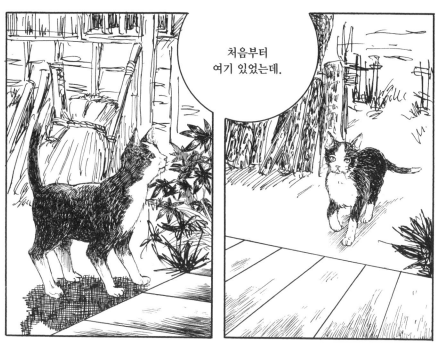

처음부터
여기 있었는데.

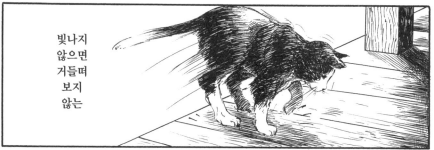

빛나지
않으면
거들떠
보지
않는

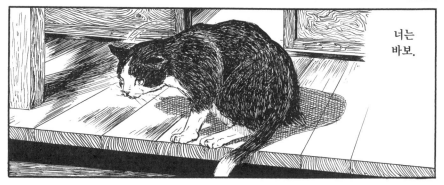

너는
바보.

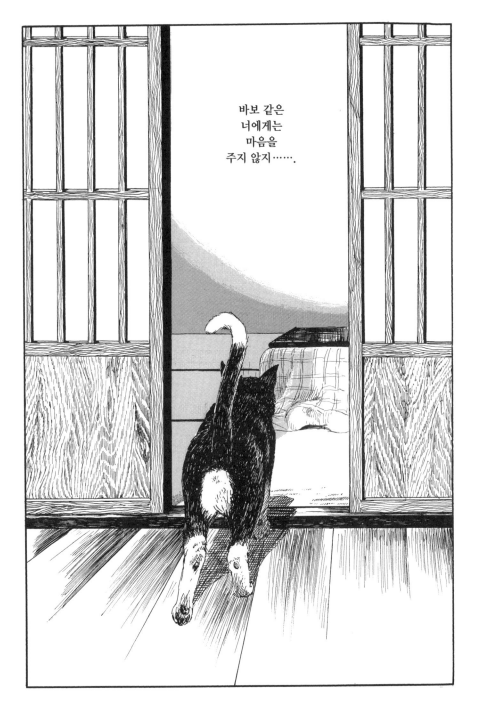

벚꽃 바람

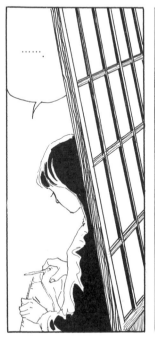

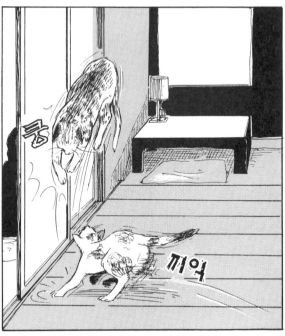

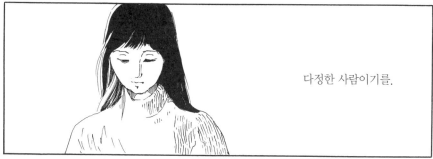

다정한 사람이기를.

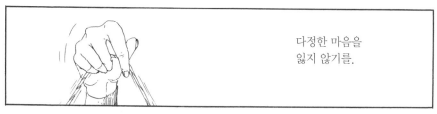

다정한 마음을
잃지 않기를.

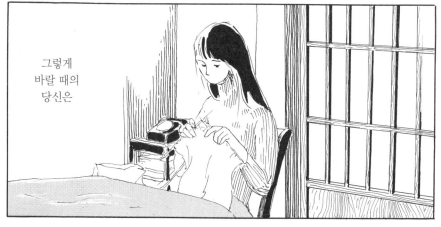

그렇게
바랄 때의
당신은

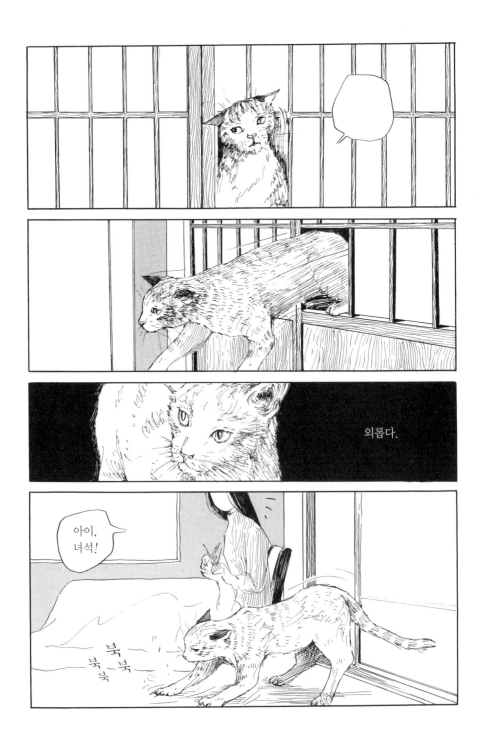

누구에게—
무엇에—
도움이
되었을까.

다정하려고
애썼는데

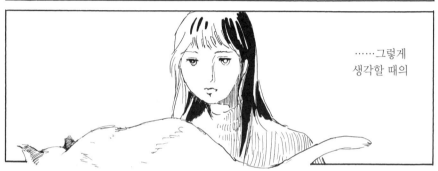

······그렇게
생각할 때의

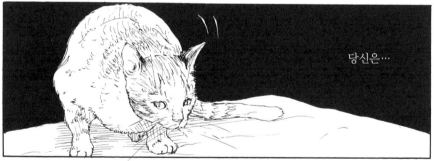

당신은···

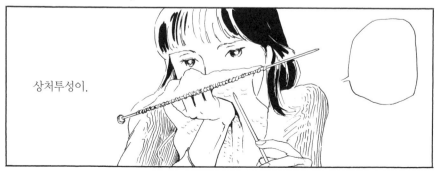

상처투성이.

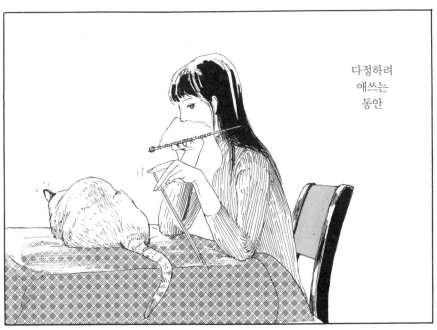

다정하려
애쓰는
동안

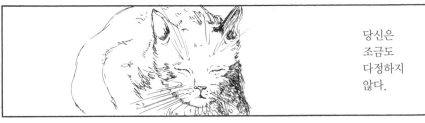

당신은
조금도
다정하지
않다.

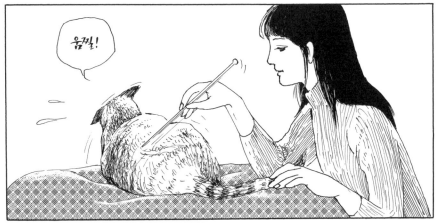

움찔!

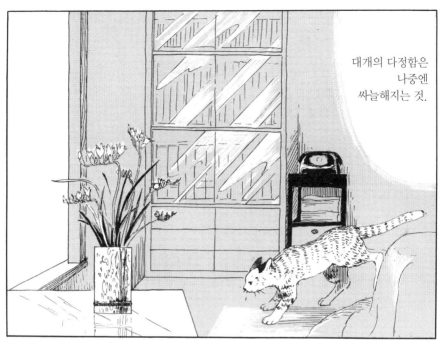

대개의 다정함은
나중엔
싸늘해지는 것.

나 같으면
도망칠 건데.

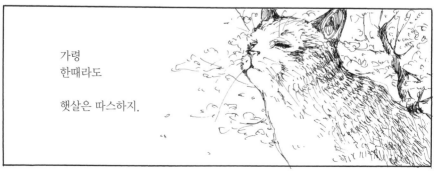

가령
한때라도

햇살은 따스하지.

해님은
아무도
노려볼 수
없는걸.

따스한
곳이 좋아.

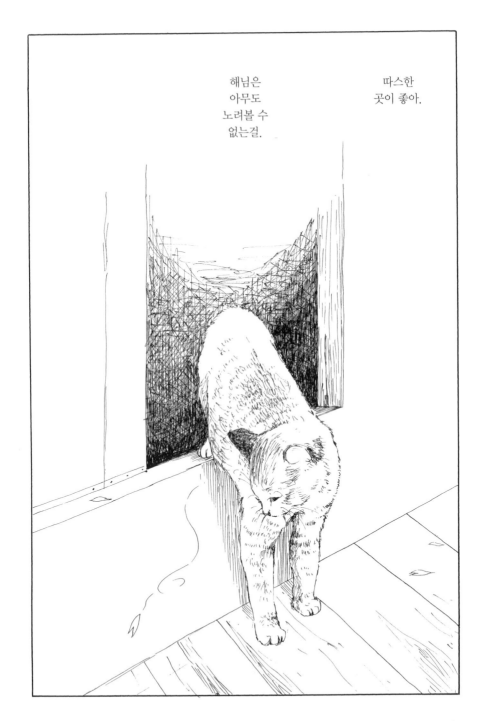

황매

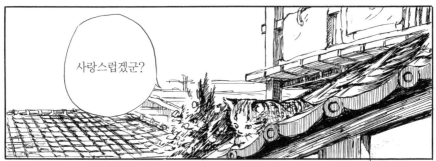

사랑스럽겠군?

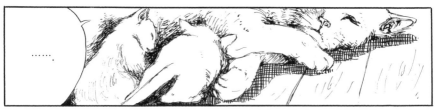

......

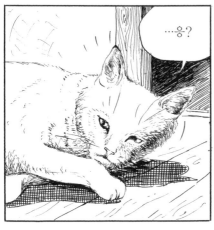

...응?

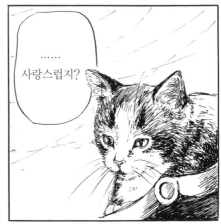

......
사랑스럽지?

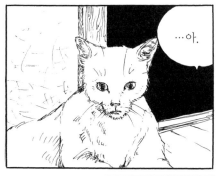

…아.

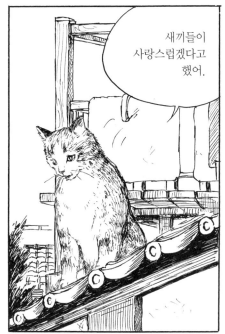

새끼들이
사랑스럽겠다고
했어.

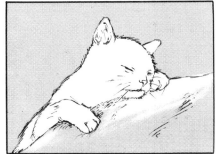

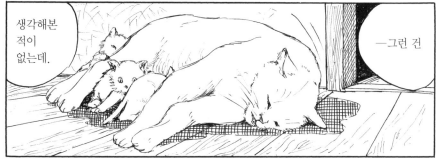

생각해본
적이
없는데.

—그런 건

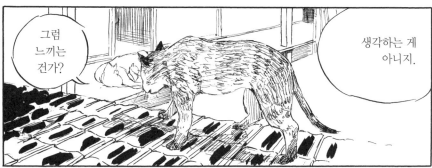

그럼
느끼는
건가?

생각하는 게
아니지.

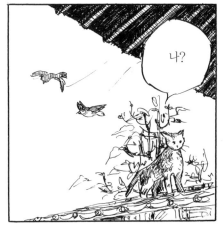

나?

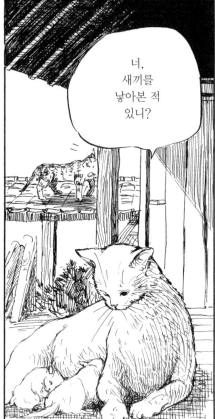

너,
새끼를
낳아본 적
있니?

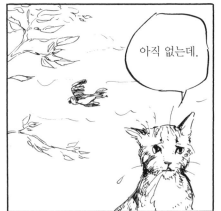

아직 없는데.

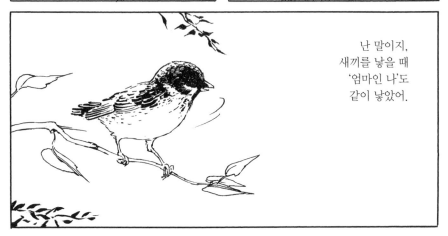

난 말이지,
새끼를 낳을 때
'엄마인 나'도
같이 낳았어.

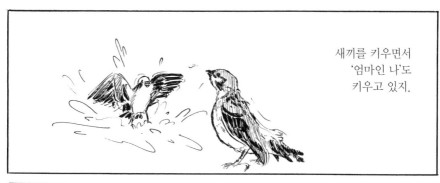

새끼를 키우면서
'엄마인 나'도
키우고 있지.

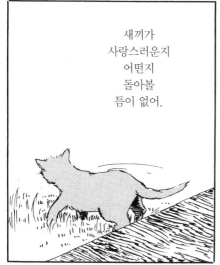

새끼가
사랑스러운지
어떤지
돌아볼
틈이 없어.

그게
보통 일이
아니어서

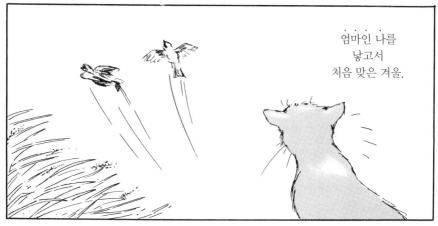

엄마인 나를
낳고서
처음 맞은 겨울.

탄 자국처럼
점점이…

흘날리는
흙먼지를
만나

첫눈이…

가슴속도
고요해지면서

사방이
갑자기
고요해지고

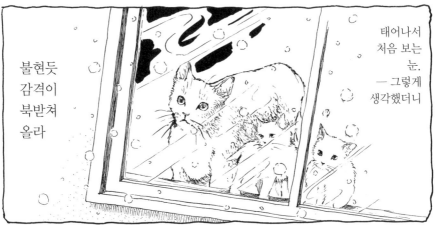

불현듯
감격이
북받쳐
올라

태어나서
처음 보는
눈.
―그렇게
생각했더니

기뻐서
　　　　울고

슬퍼서
　　　　울고

끝내는……
눈이 왔다고 울었죠.

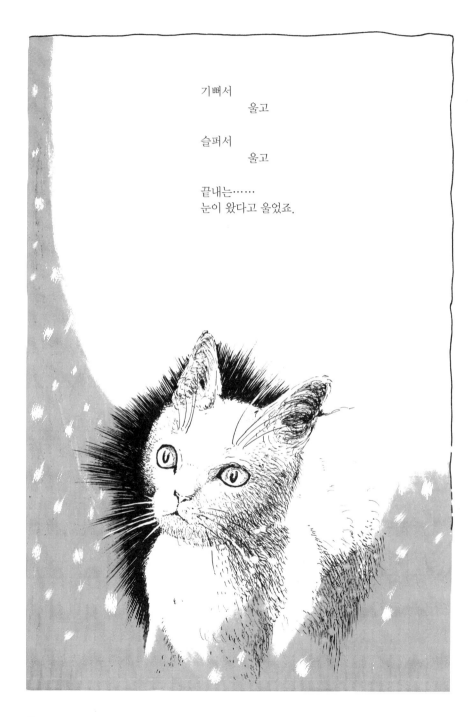

봐 —
저기 황매가 피었네.
얼마나 아름다워,
저 노란색.

갓 태어난
우리 눈에 보이는 것은
모두가 놀라움,
그리고 사랑스러움.

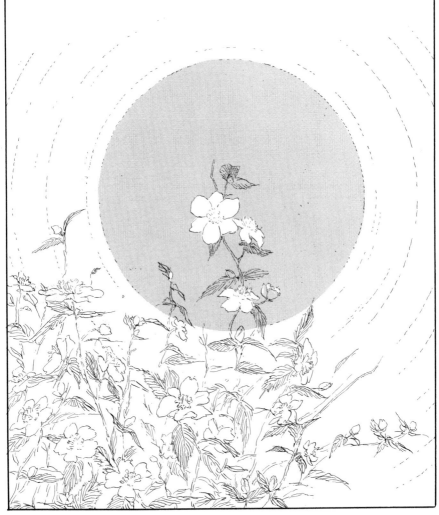

배

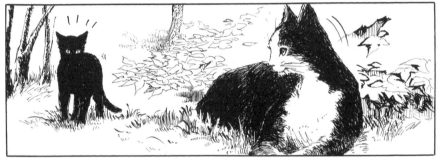
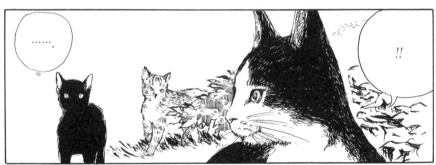
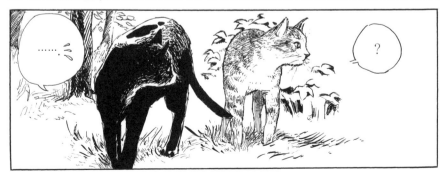

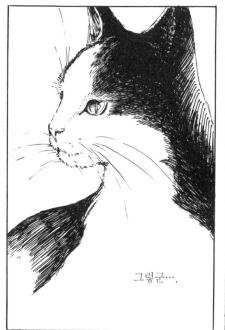

그렇군….

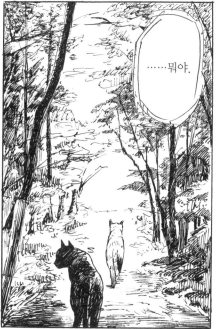

……뭐야.

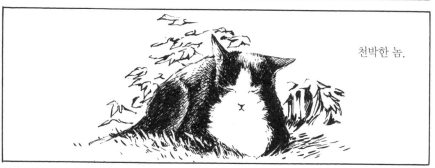

천박한 놈.

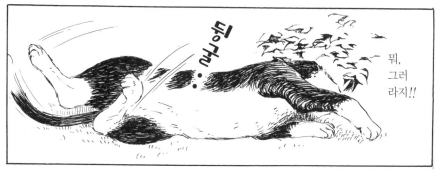

데굴…

뭐,
그러
라지!!

아,
짜증 나네…….

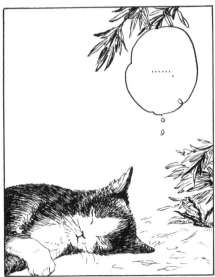

…….

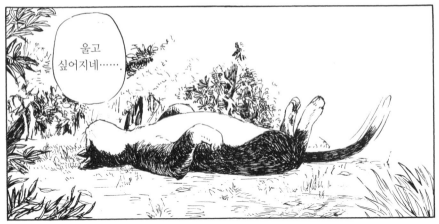

울고
싶어지네…….

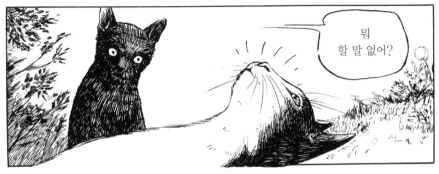

뭐
할 말 없어?

무슨 말?

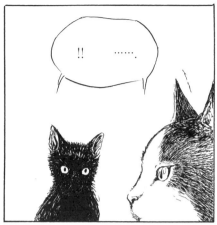

!!

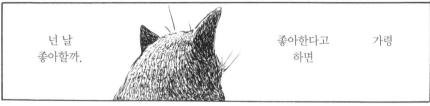

넌 날
좋아할까.

좋아한다고 가령
하면

그런 말이
어디 있어?

말하지
않으면
좋아하지
않을까.

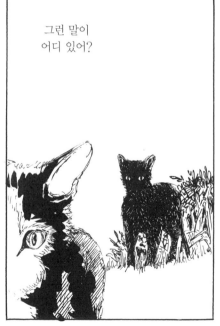

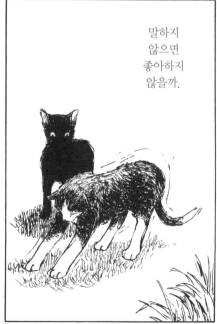

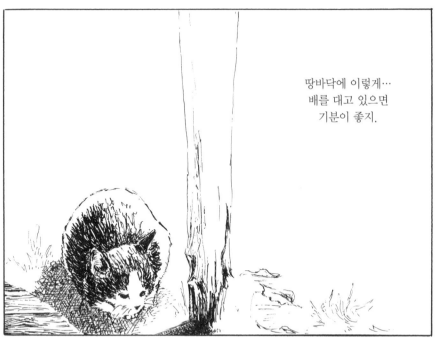

땅바닥에 이렇게…
배를 대고 있으면
기분이 좋지.

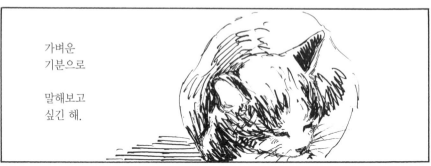

가벼운
기분으로

말해보고
싶긴 해.

"뭐라는 거야,
멍청한 자식…."

장마

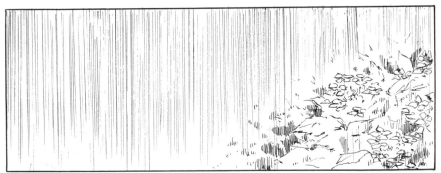

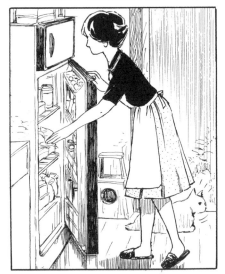

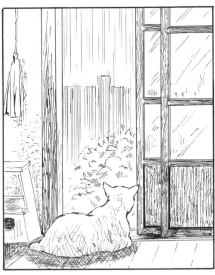

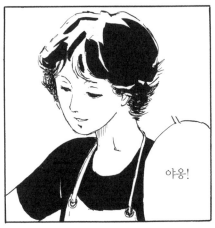

야옹!

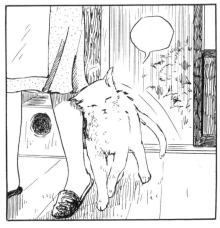

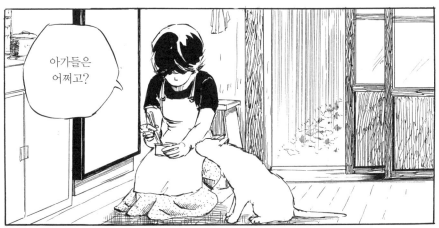

아가들은
어쩌고?

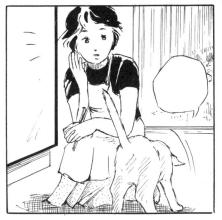

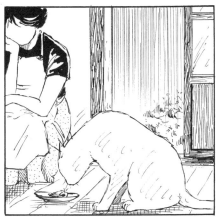

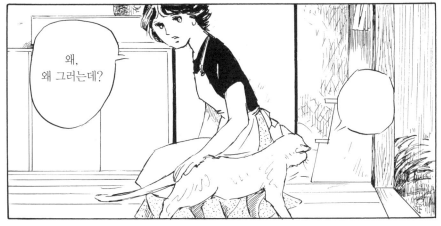

왜,
왜 그러는데?

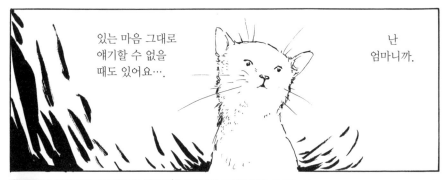

있는 마음 그대로
얘기할 수 없을
때도 있어요….

난
엄마니까.

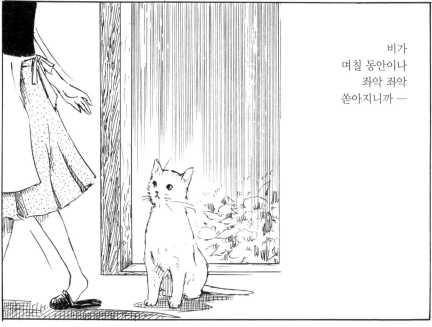

비가
며칠 동안이나
좌악 좌악
쏟아지니까 —

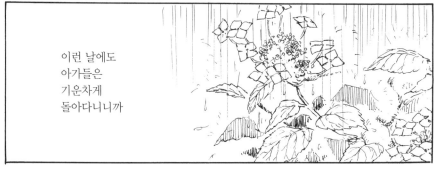

이런 날에도
아가들은
기운차게
돌아다니니까

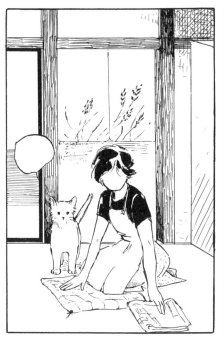

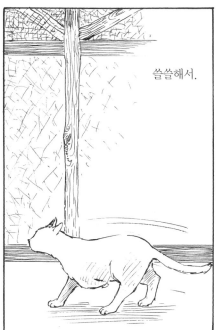

쓸쓸해서.

응?

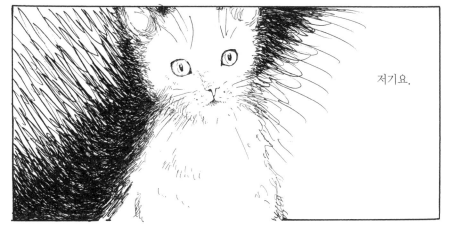

저기요.

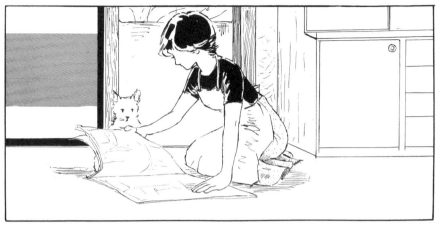

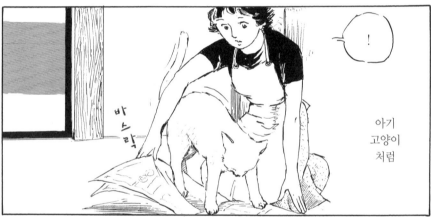

아기
고양이
처럼

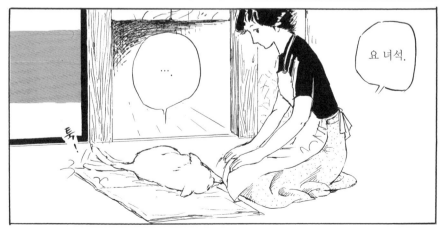

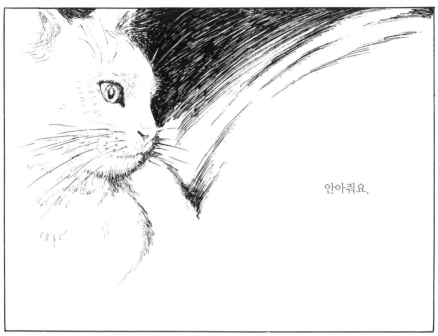

안아줘요.

......

모래주머니
처럼

안아줘요.

늦더위

냉정한 말을
뱉거나

어쩌다
변덕스럽게
서로를
다정하게
바라보는

그렇게
지내는
날들은
— 신 나고
좋지.

장난의
주인공이 된
기분으로
반짝반짝
빛나고
발랄하고
…좋지.

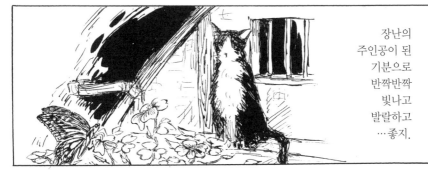

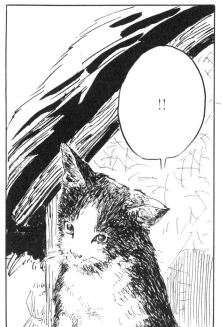

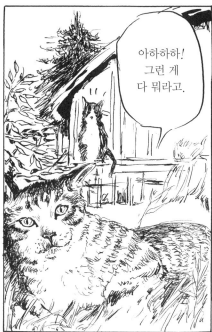

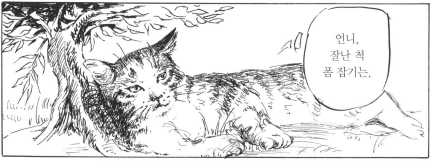

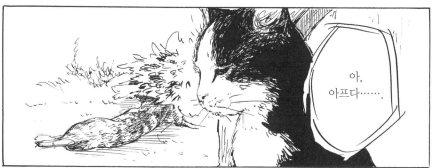

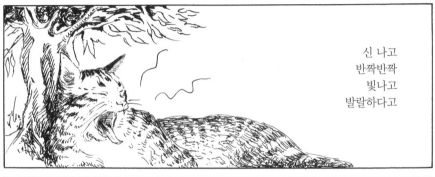

신 나고
반짝반짝
빛나고
발랄하다고

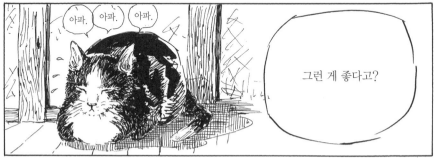

아파. 아파. 아파.

그런 게 좋다고?

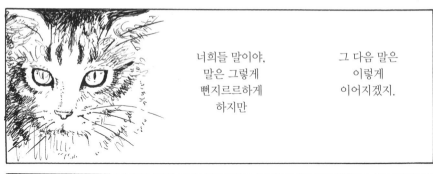

너희들 말이야,
말은 그렇게
뻔지르르하게
하지만

그 다음 말은
이렇게
이어지겠지.

"……라서 좋은데"
"그런데 다만"
"하지만"
"그래도"
"그래서, 아이참"
그렇게 뒤따르는
부정적인 말들.

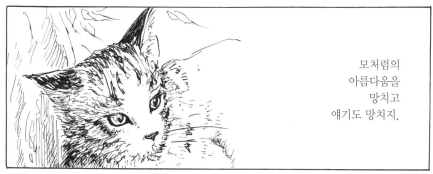

모처럼의
아름다움을
망치고
얘기도 망치지.

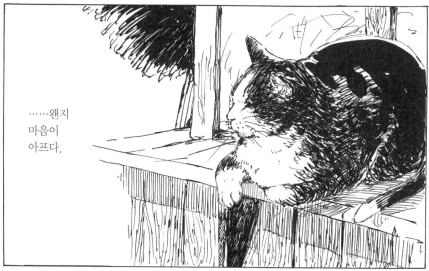

……왠지
마음이
아프다.

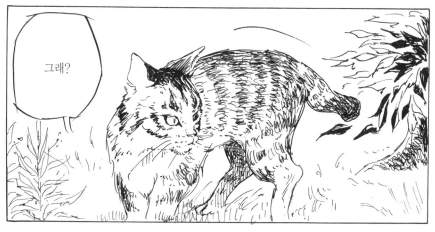

그래?

그렇게
비뚤어진 마음으로
마른 풀 밟고
걸어가는
널 보니까

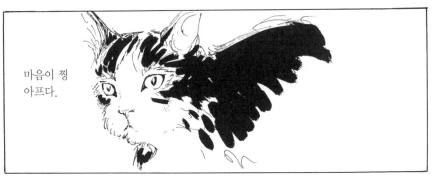

마음이 찡
아프다.

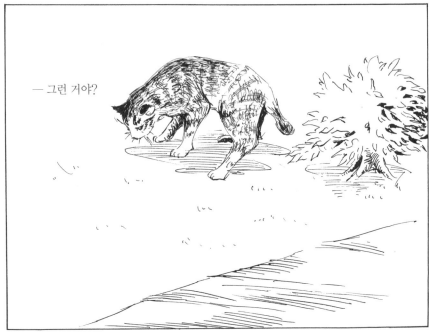

—그런 거야?

8월

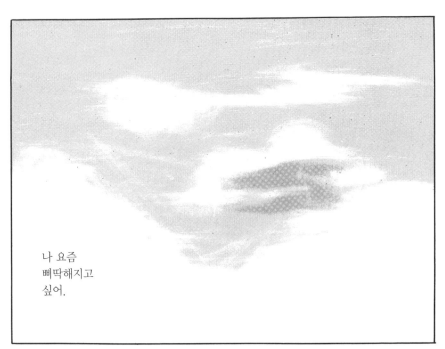

나 요즘
삐딱해지고
싶어.

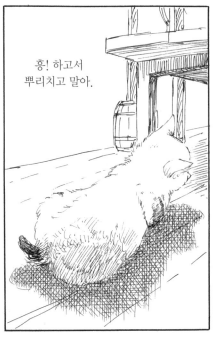

흥! 하고서
뿌리치고 말아.

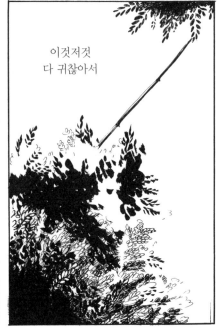

이것저것
다 귀찮아서

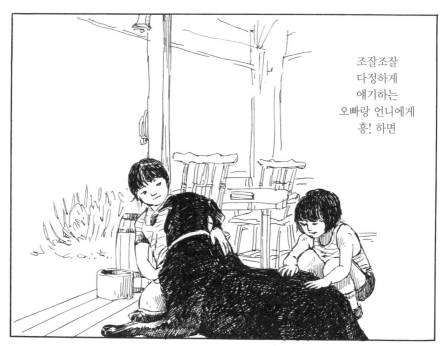

조잘조잘
다정하게
얘기하는
오빠랑 언니에게
흥! 하면

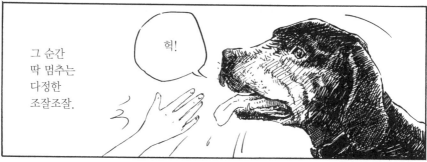

그 순간
딱 멈추는
다정한
조잘조잘.

헉!

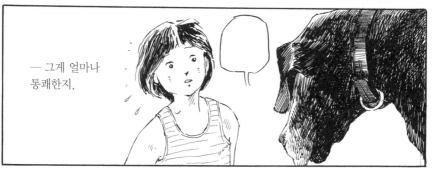

― 그게 얼마나
통쾌한지.

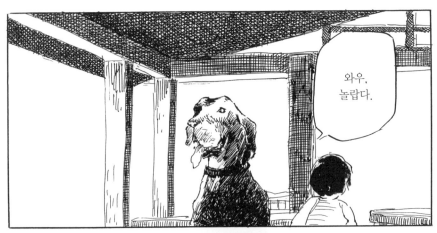

와우,
놀랍다.

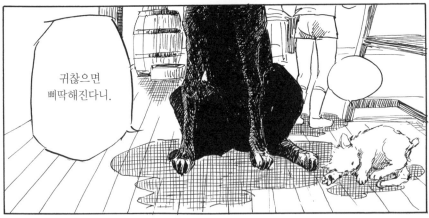

귀찮으면
삐딱해진다니.

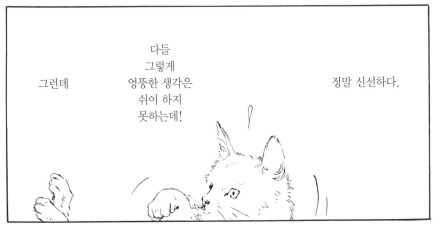

그런데

다들
그렇게
엉뚱한 생각은
쉬이 하지
못하는데!

정말 신선하다.

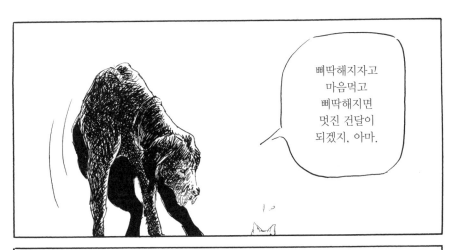

삐딱해지자고
마음먹고
삐딱해지면
멋진 건달이
되겠지, 아마.

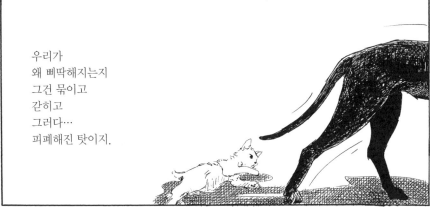

우리가
왜 삐딱해지는지
그건 묶이고
갇히고
그러다…
피폐해진 탓이지.

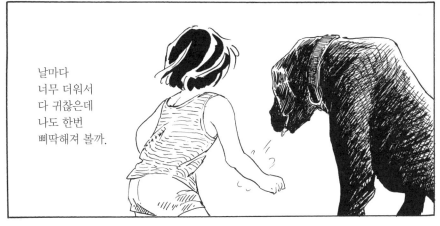

날마다
너무 더워서
다 귀찮은데
나도 한번
삐딱해져 볼까.

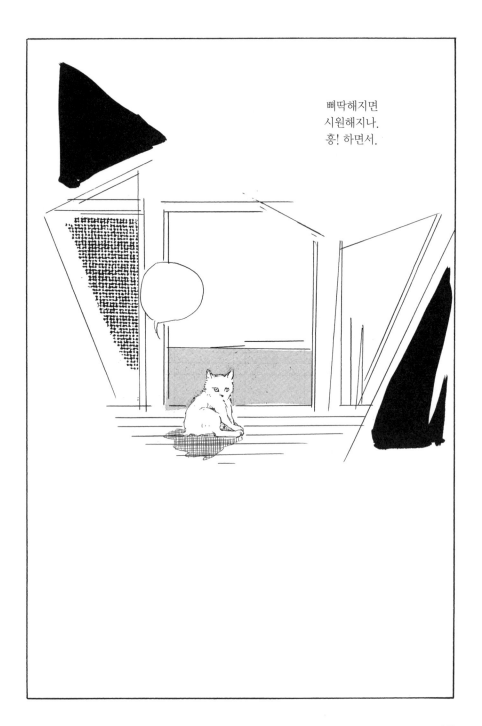

삐딱해지면
시원해지나.
흥! 하면서.

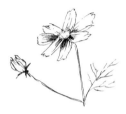

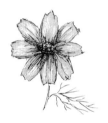

어이!

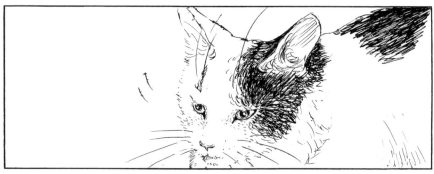

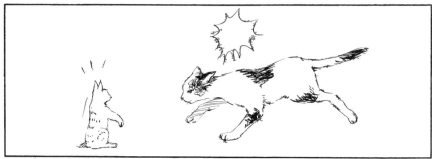

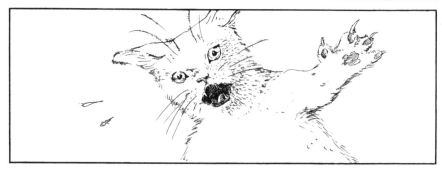

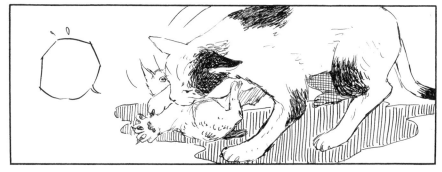

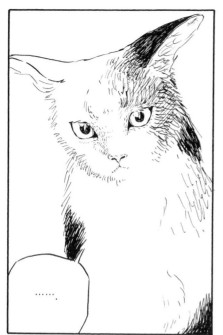

......

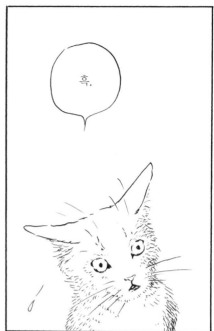

흑.

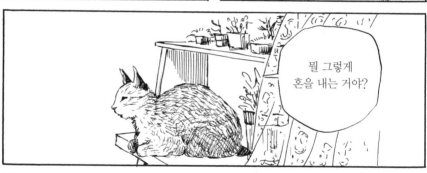

뭘 그렇게
혼을 내는 거야?

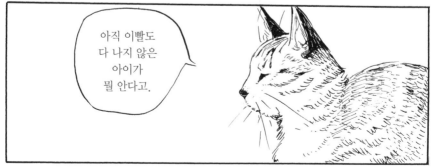

아직 이빨도
다 나지 않은
아이가
뭘 안다고.

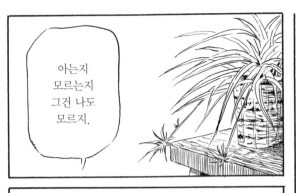

아는지
모르는지
그건 나도
모르지.

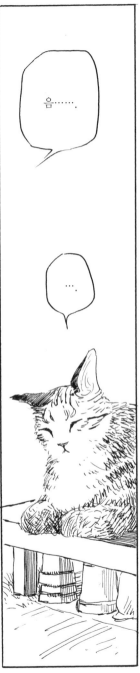

음······.

...

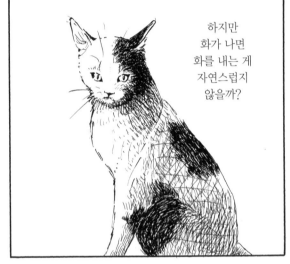

하지만
화가 나면
화를 내는 게
자연스럽지
않을까?

보기 싫어서
참을 수가 없으니까
참지 않는 거야.

'아이들을 위해서라면
무슨 일이든 할 수 있다'고
생각했는데, 착각이었어.
할 수 있는 것
해야 하는 것
하나도 없어.
내가 그냥 건강하게
존재해주는 것뿐.

지금 이것도
내 인생이야.

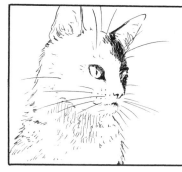

내가 원하는
엄마로 살 거야.

이렇게 엄마가
되었는데

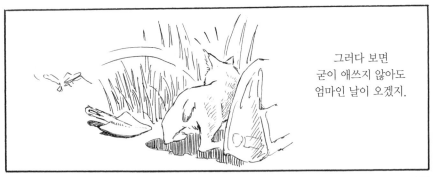

그러다 보면
굳이 애쓰지 않아도
엄마인 날이 오겠지.

그들이
알아서
자라줄 거야.

애당초
말 따위는
갖고 있지
않으니까.

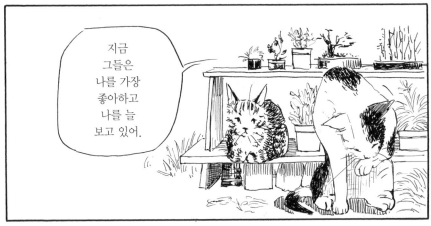

지금
그들은
나를 가장
좋아하고
나를 늘
보고 있어.

아하하,
좋아라.

밀쳐내고
도망쳐도
따라와.

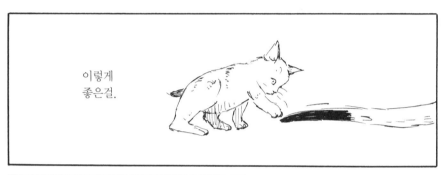

이렇게
좋은걸.

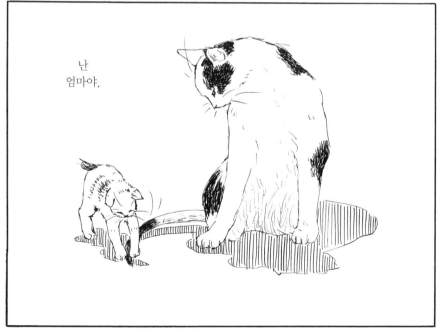

난
엄마야.

나는
언제나 어이!
엄마라고.

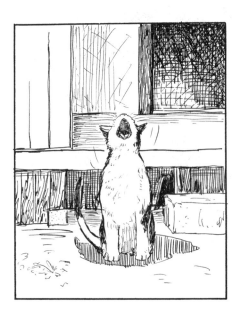

산의 물

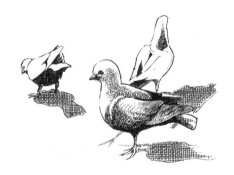

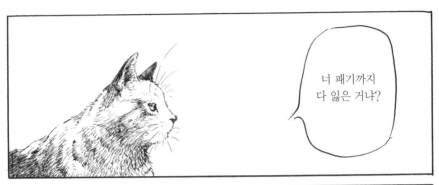

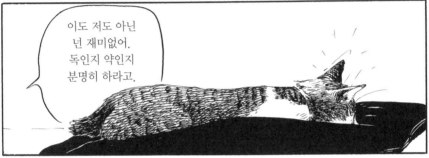

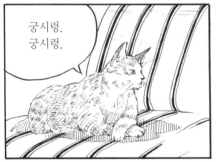

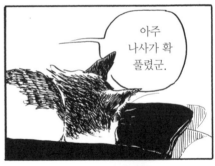

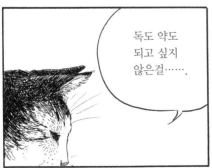

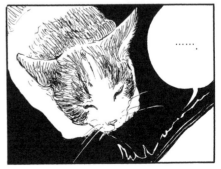

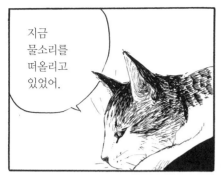

지금
물소리를
떠올리고
있었어.

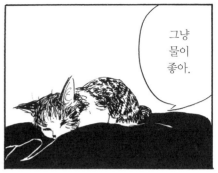

그냥
물이
좋아.

쪼르륵쪼르륵
잔돌을 지나
살짝 파인 웅덩이에
떨어질 때
또롱 또롱
울리지.

산에서
흘러내리는
물은

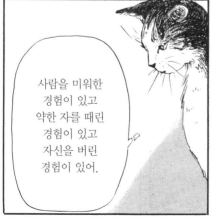

사람을 미워한
경험이 있고
약한 자를 때린
경험이 있고
자신을 버린
경험이 있어.

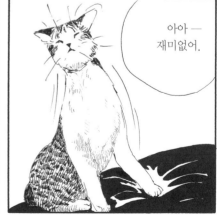

아아ㅡ
재미없어.

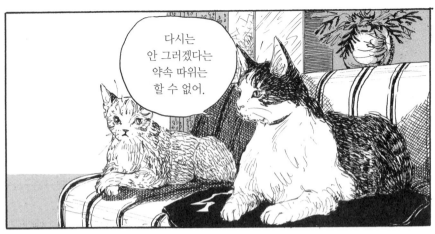

다시는
안 그러겠다는
약속 따위는
할 수 없어.

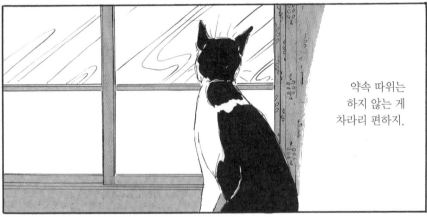

약속 따위는
하지 않는 게
차라리 편하지.

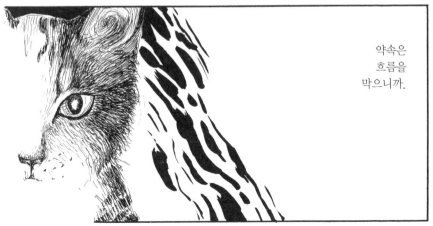

약속은
흐름을
막으니까.

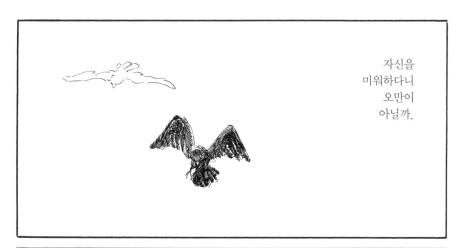

자신을
미워하다니
오만이
아닐까.

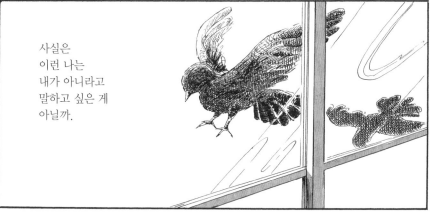

사실은
이런 나는
내가 아니라고
말하고 싶은 게
아닐까.

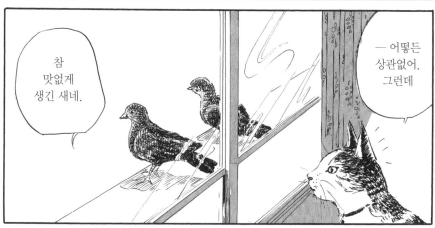

참
맛없게
생긴 새네.

— 어떻든
상관없어.
그런데

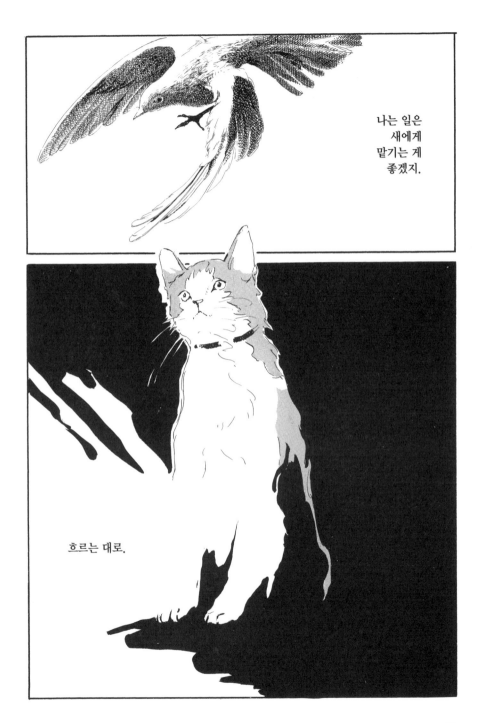

나는 일은
새에게
맡기는 게
좋겠지.

흐르는 대로.

창밖

커다란
소리로
울었다.

아플 때나
분할 때나
슬플 때나

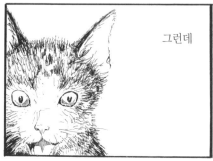

그런데

입을 꾹
다물고
눈물이
그렁그렁한
눈으로

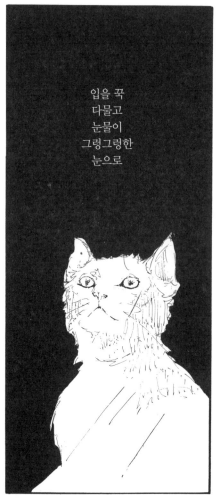

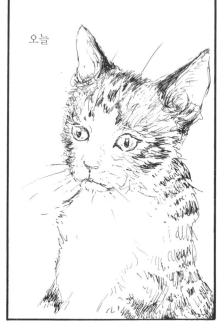

오늘

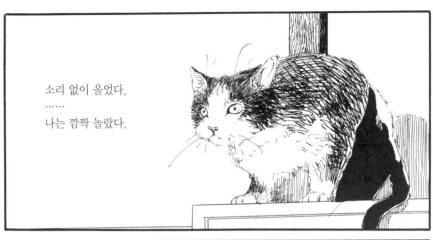

소리 없이 울었다.
……
나는 깜짝 놀랐다.

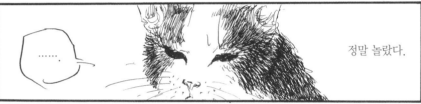

……

정말 놀랐다.

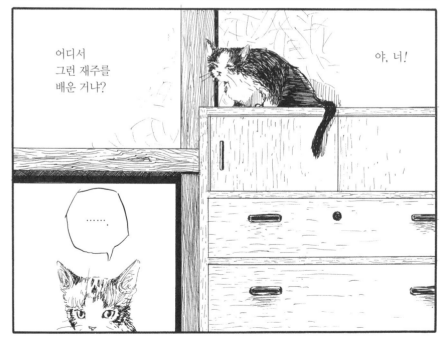

어디서
그런 재주를
배운 거냐?

야, 너!

……

이거 참……
난감하군.

가슴이 찡하다.

그늘

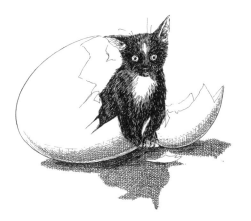

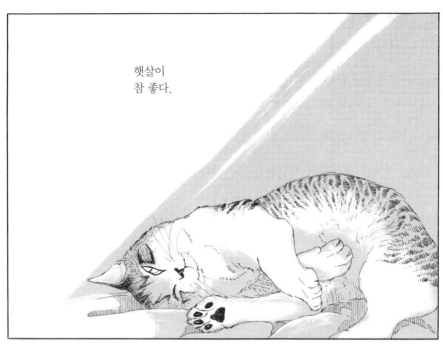

햇살이
참 좋다.

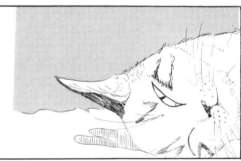

기분도 참 좋고
그런
봄이다, 봄이다.

햇살이
똑바로
쏟아진다.

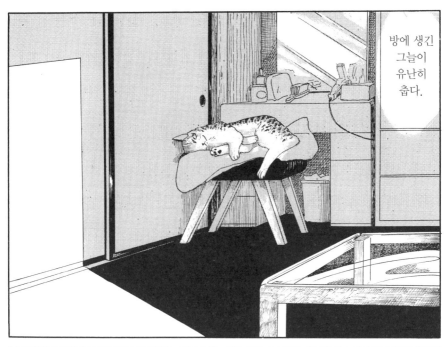

방에 생긴
그늘이
유난히
춥다.

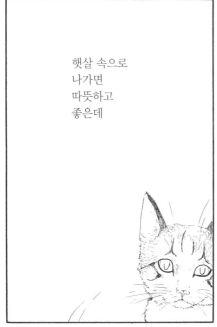

햇살 속으로
나가면
따뜻하고
좋은데

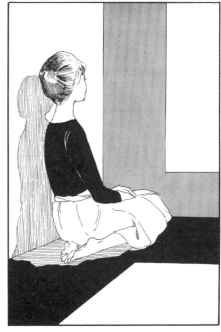

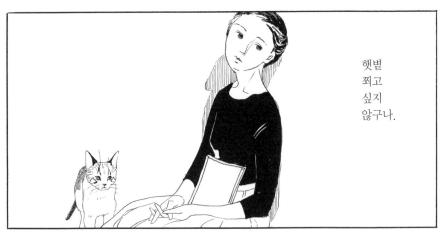

햇볕
쬐고
싶지
않구나.

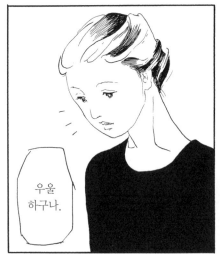

우울
하구나.

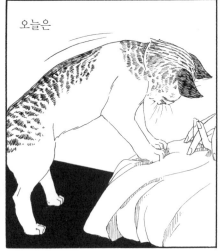

오늘은

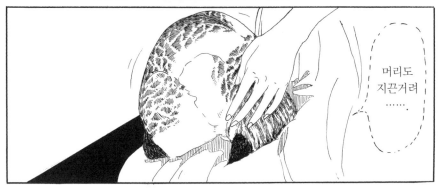

머리도
지끈거려
······.

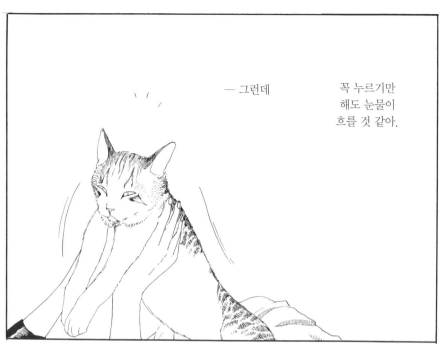

─ 그런데

꼭 누르기만
해도 눈물이
흐를 것 같아.

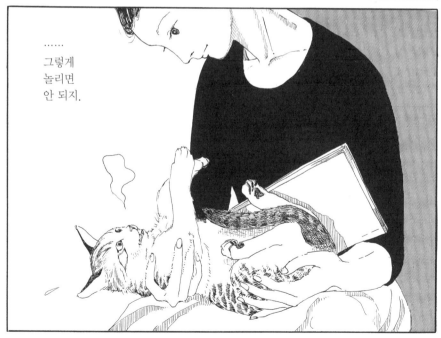

……
그렇게
놀리면
안 되지.

세상이야
어떻든
상관없어요.
해님 하나
있으면…….

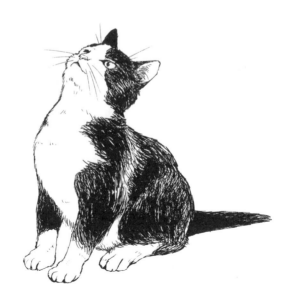

장화 신지 않은 고양이

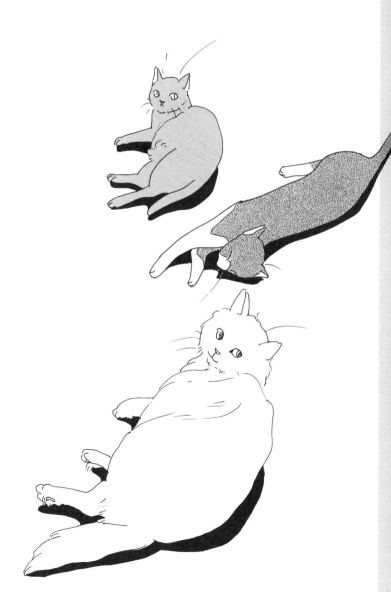

마음의 약

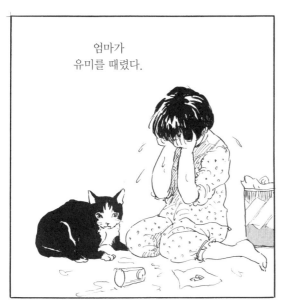

엄마가
유미를 때렸다.

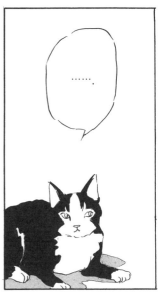

......

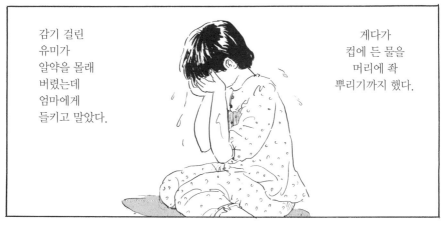

감기 걸린
유미가
알약을 몰래
버렸는데
엄마에게
들키고 말았다.

게다가
컵에 든 물을
머리에 좍
뿌리기까지 했다.

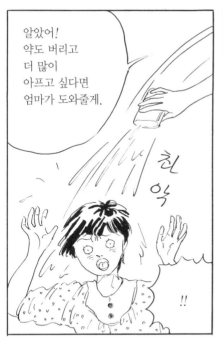

알았어!
약도 버리고
더 많이
아프고 싶다면
엄마가 도와줄게.

치
익

!!

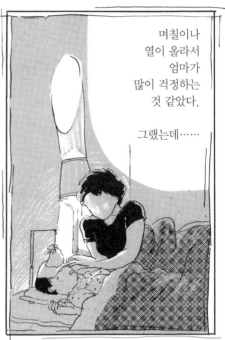

며칠이나
열이 올라서
엄마가
많이 걱정하는
것 같았다.

그랬는데……

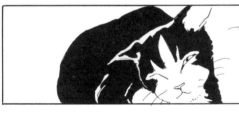

화가 나면
엄마는
진짜 무섭다.

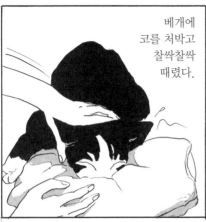

베개에
코를 처박고
찰싹찰싹
때렸다.

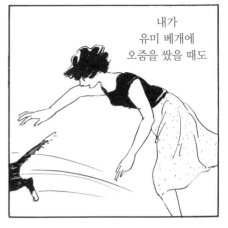

내가
유미 베개에
오줌을 쌌을 때도

'베개에 오줌을 싸면
안 된다'는 것을
알았다.

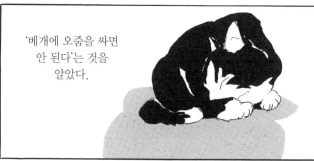

— 그래서
태평스런
나도

엄마는
유미도 나도 세상에서 가장 좋아한다고
늘 말한다.
그래서 무턱대고 귀여워하지는 않는다고
늘 말한다.

그래서 태평스런 나도
　　물에 푹 젖은 유미 옆에서
　　　　엄마는 화가 난 눈에
　　　　눈물을 글썽이고 있다.

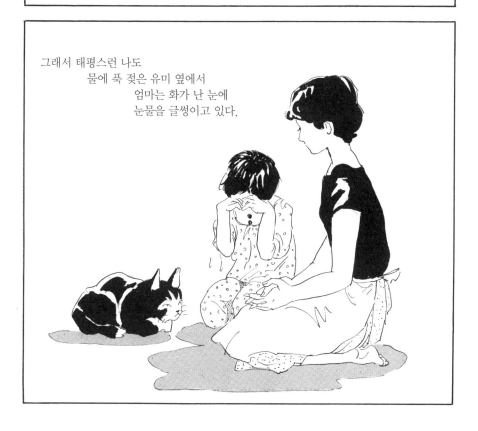

비의 무거움

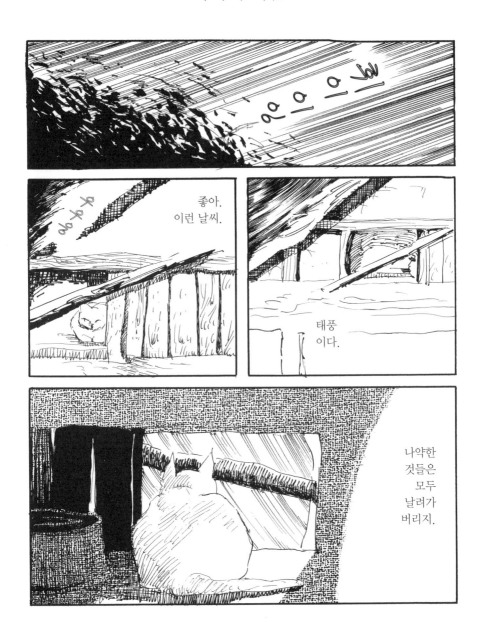

좋아.
이런 날씨.

태풍
이다.

나약한
것들은
모두
날려가
버리지.

열심이라는
마음의 불순함은
나약한 것이라서
말이지.

— 그런데
나약하지 않고
열심인 것들도

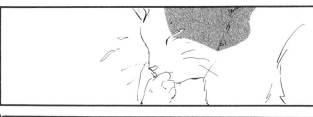

아하하,
날려가고 말지.

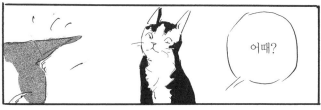

어때?

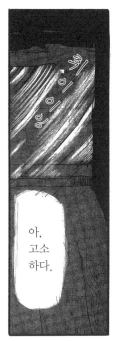

아,
고소
하다.

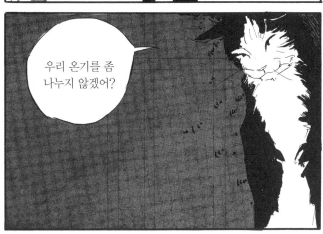

우리 온기를 좀
나누지 않겠어?

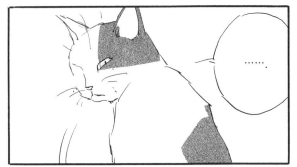

……

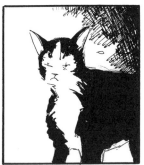

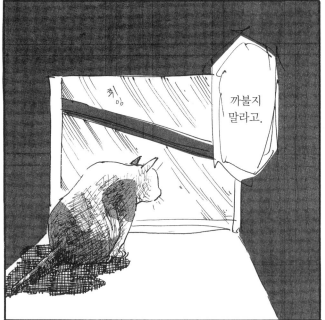

끼잉

까불지
말라고.

무슨 소리
하는 거야.
코흘리개
녀석이.

쏴 아—

봐,
비잖아.

어린 마음의 나날

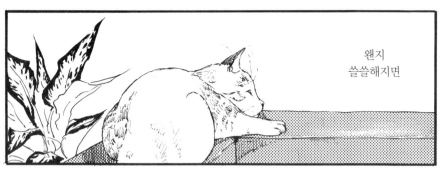

왠지
쓸쓸해지면

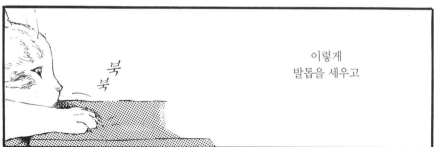

이렇게
발톱을 세우고

북
북

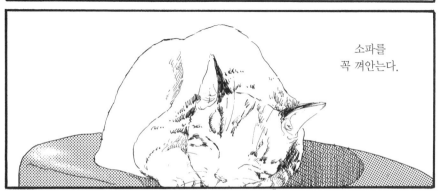

소파를
꼭 껴안는다.

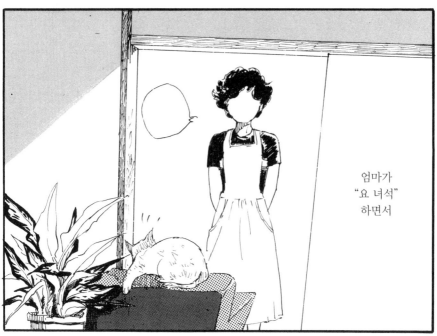

엄마가
"요 녀석"
하면서

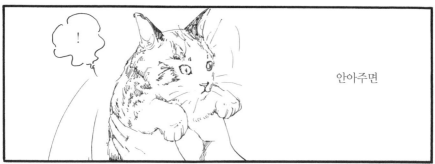

안아주면

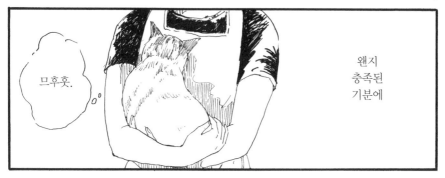

왠지
충족된
기분에

므후훗.

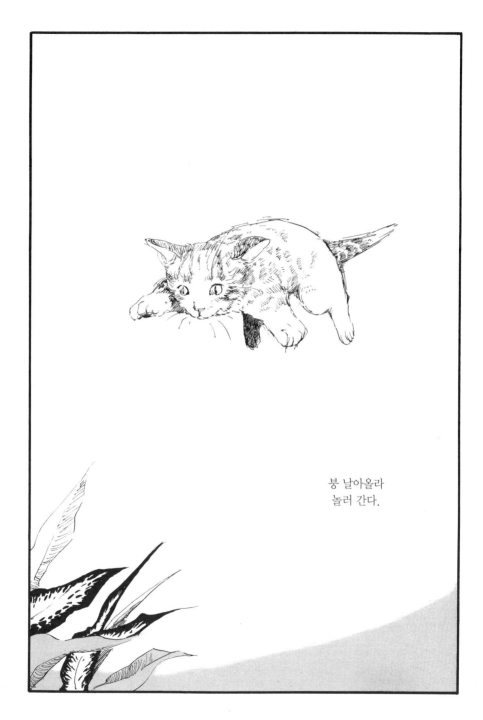

붕 날아올라
놀러 간다.

기쁜 계절

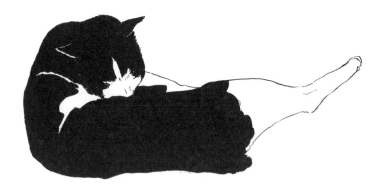

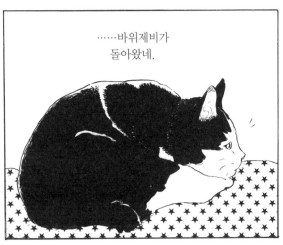

……바위제비가
돌아왔네.

……바위제비……

어제는
귤나무 가지에
두 줄 실로
야무지게 몸을 매달고
이파리인 척하는
나비 고치를 보았다.

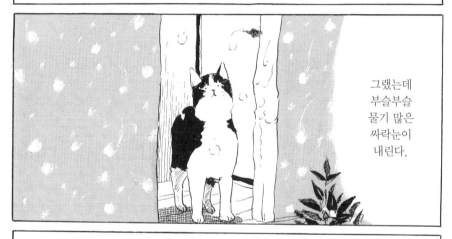

그랬는데
부슬부슬
물기 많은
싸락눈이
내린다.

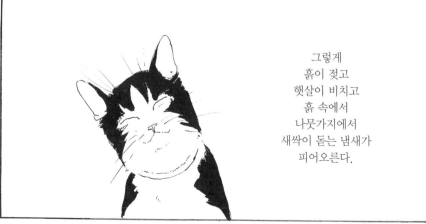

그렇게
흙이 젖고
햇살이 비치고
흙 속에서
나뭇가지에서
새싹이 돋는 냄새가
피어오른다.

아아,
설렌다.

봄이다.
봄이 온다…….

음냐….

후후후.

자유연애

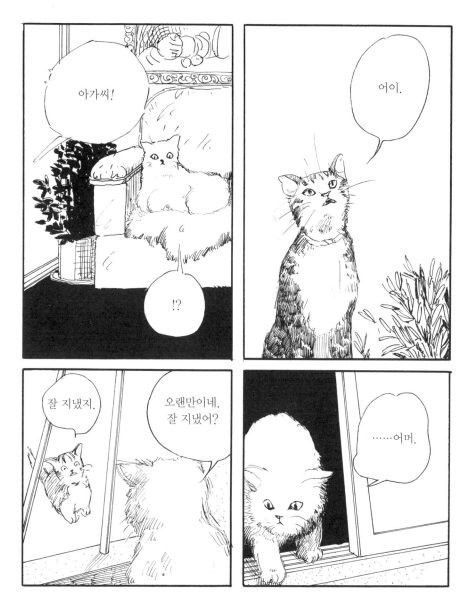

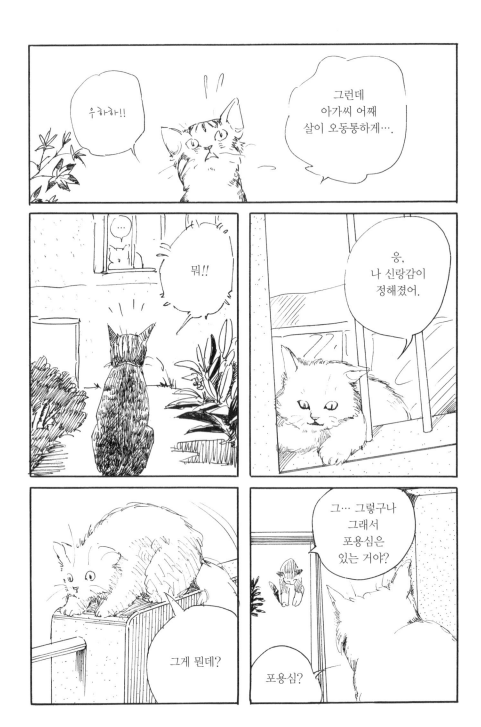

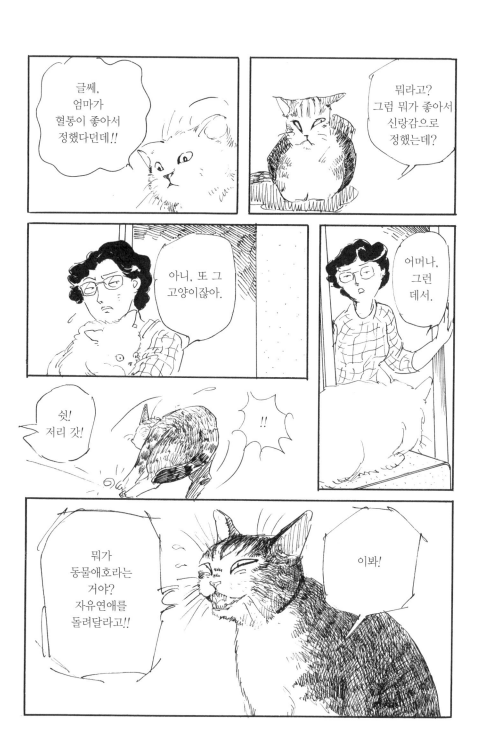

나쁜 친구

뭐 때문인지
알았다…….

이삼일
계속된
우울이

벌써
열흘이나
그 녀석의
모습을
보지
못했다.

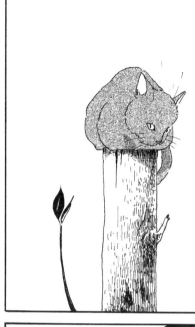

사실 그 녀석은
아주 느물느물하다.
꽃이 피어 있는 곳이나
높은 곳에서
폼을 딱 잡고 있다.

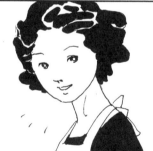

"어머, 또 왔네.
댄디 고양이"

그러면
우리 엄마가

하니까
그 녀석
볼품없는 꼬리로
나무 기둥을
툭툭 치면서
나를 바보 취급한다.

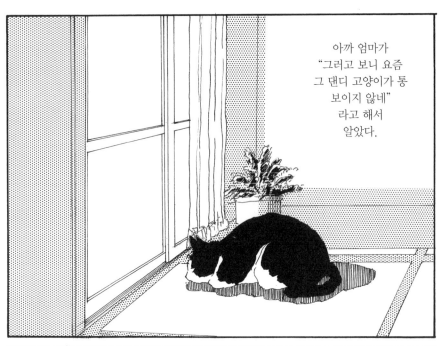

아까 엄마가
"그러고 보니 요즘
그 댄디 고양이가 통
보이지 않네"
라고 해서
알았다.

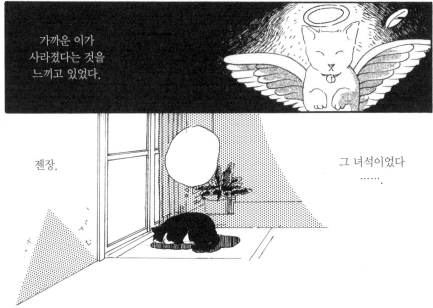

가까운 이가
사라졌다는 것을
느끼고 있었다.

젠장.

그 녀석이었다
·······.

미안해

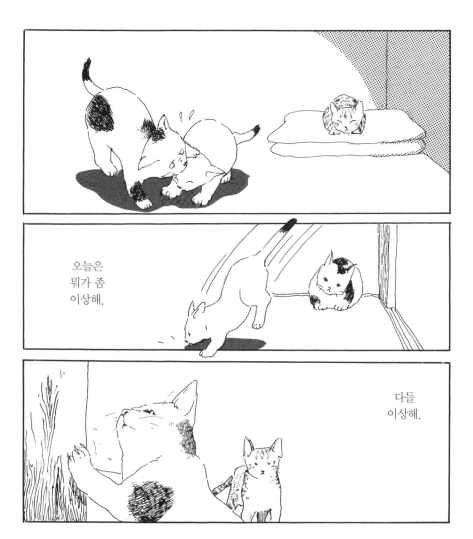

오늘은
뭐가 좀
이상해.

다들
이상해.

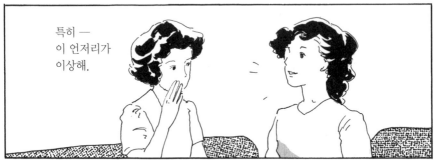

특히 —
이 언저리가
이상해.

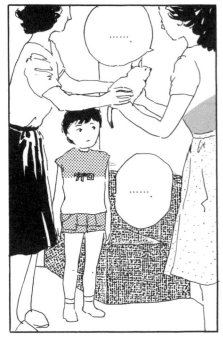

……

……

— 네.

자, 그럼
이제……

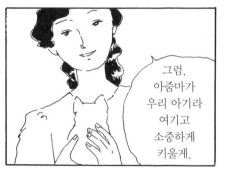

그럼, 아줌마가 우리 아기라 여기고 소중하게 키울게.

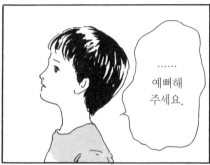

...... 예뻐해 주세요.

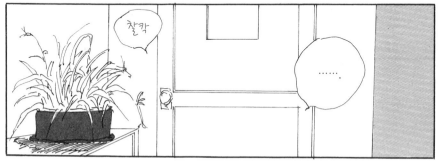

찰칵

......

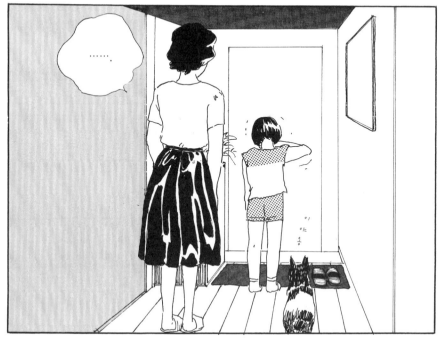

......

부랑자

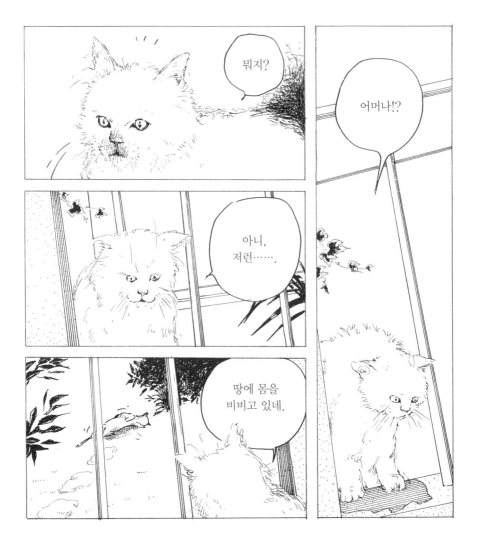

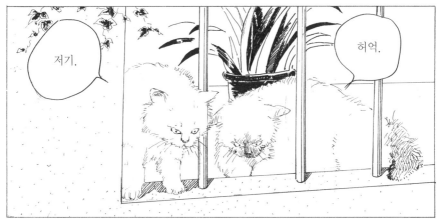

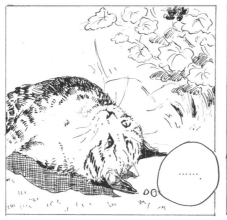

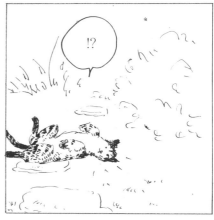

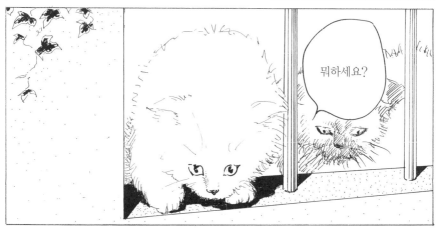

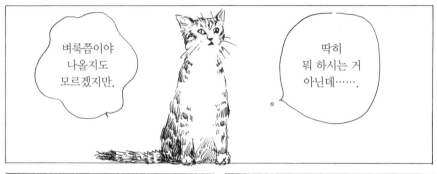

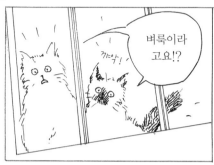

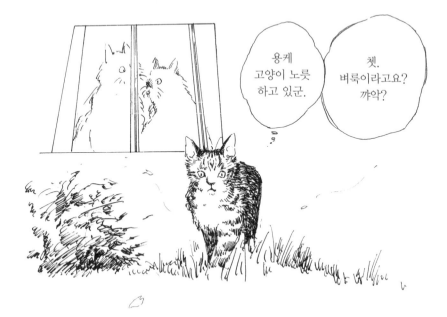

달밤

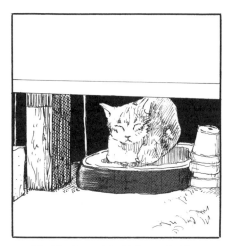

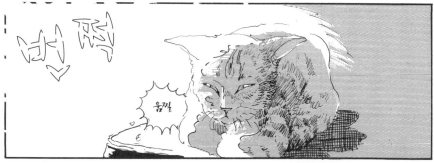

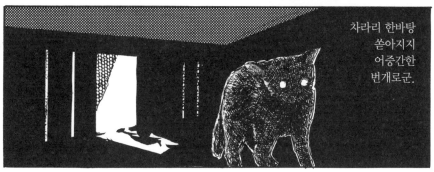

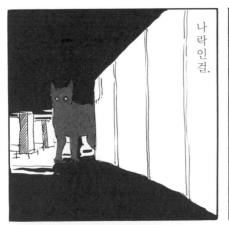

나락인걸.

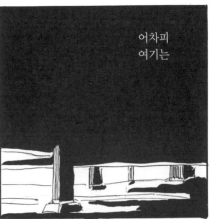

어차피
여기는

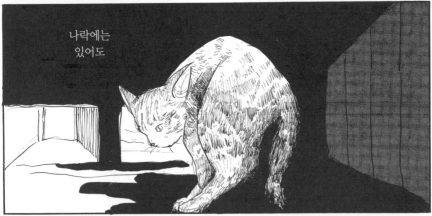

나락에는
있어도

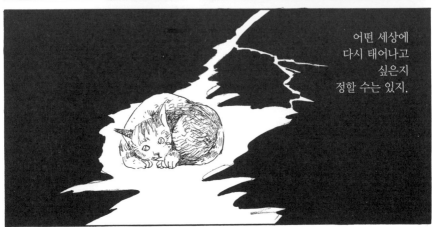

어떤 세상에
다시 태어나고
싶은지
정할 수는 있지.

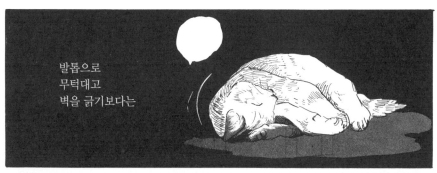

발톱으로
무턱대고
벽을 긁기보다는

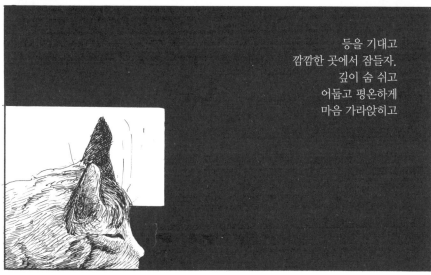

등을 기대고
깜깜한 곳에서 잠들자.
깊이 숨 쉬고
어둡고 평온하게
마음 가라앉히고

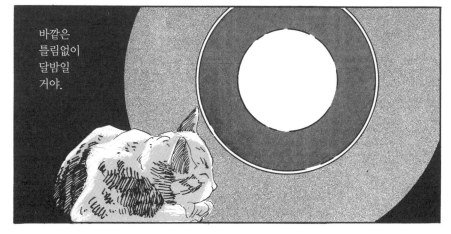

바깥은
틀림없이
달밤일
거야.

시간의 군사

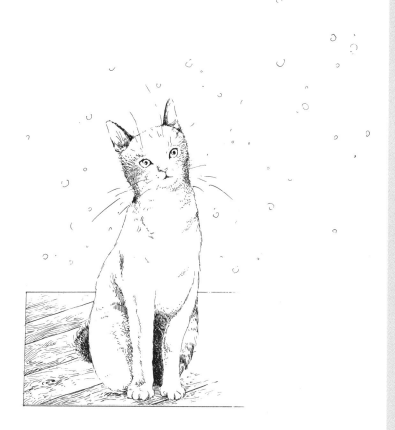

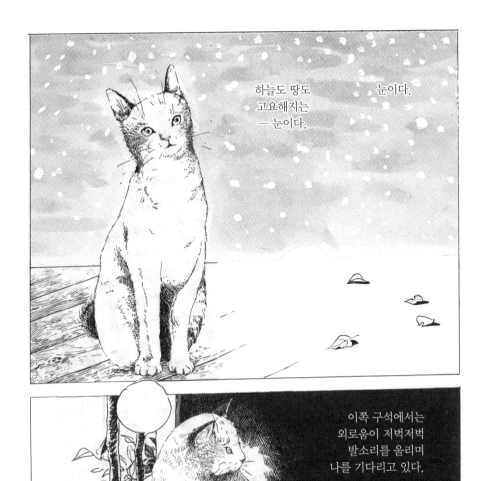

하늘도 땅도
고요해지는
—눈이다.

눈이다.

이쪽 구석에서는
외로움이 저벅저벅
발소리를 울리며
나를 기다리고 있다.

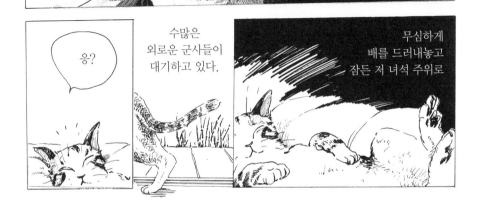

응?

수많은
외로운 군사들이
대기하고 있다.

무심하게
배를 드러내놓고
잠든 저 녀석 주위로

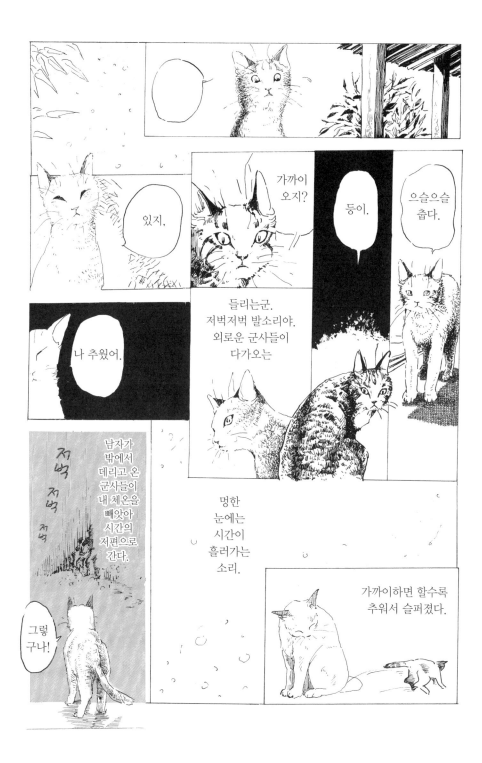

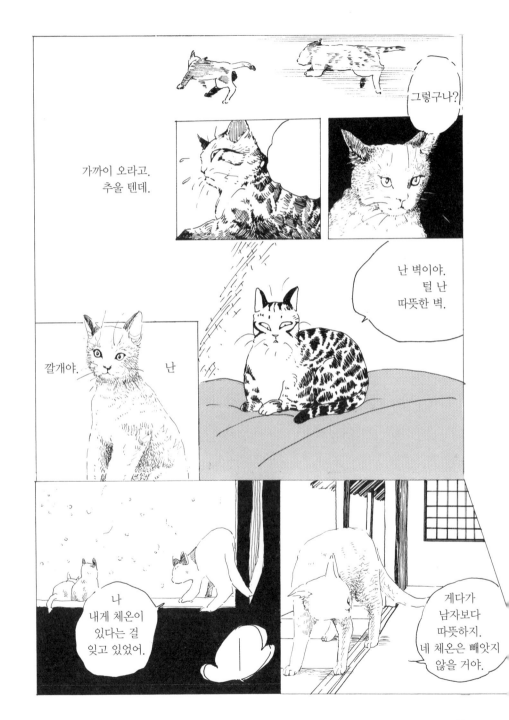

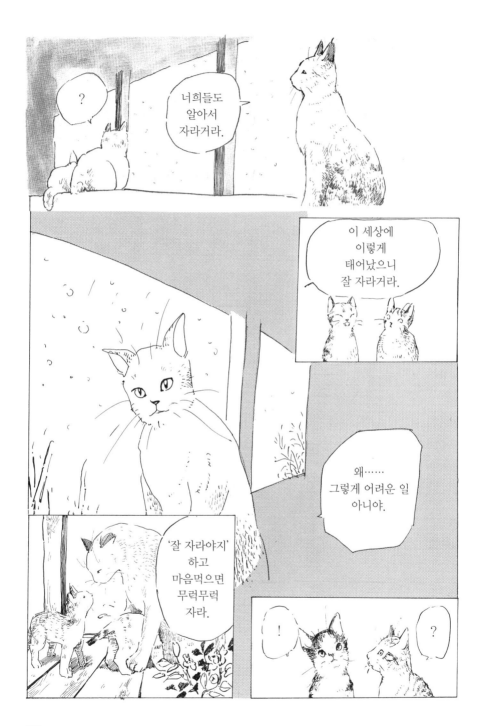

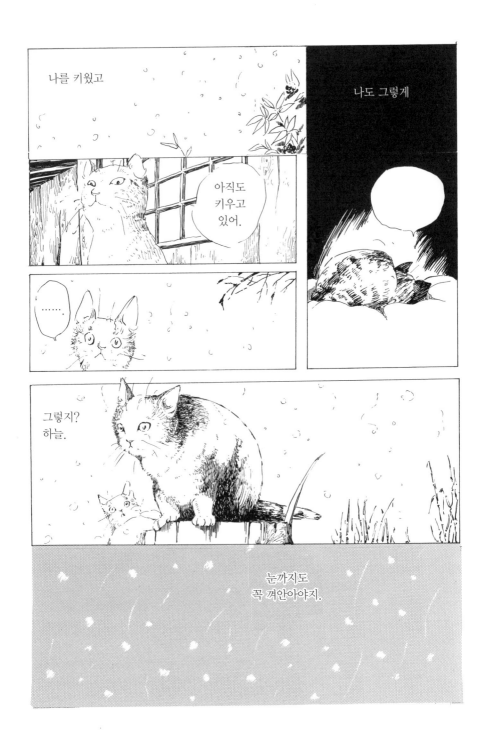

나가는 곳

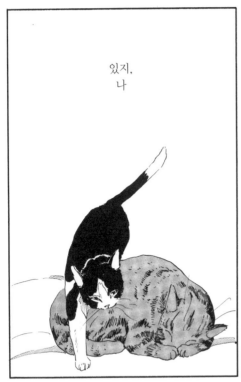

있지,
나

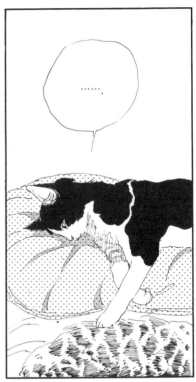

......

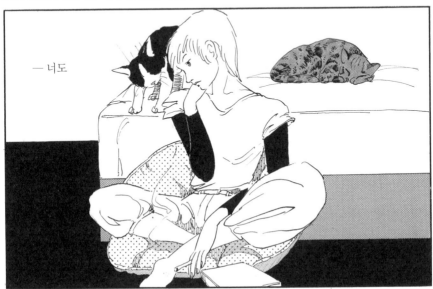

─너도

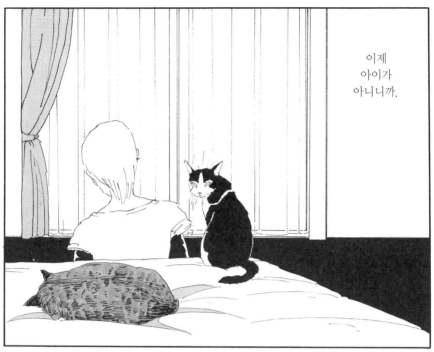

이제
아이가
아니니까.

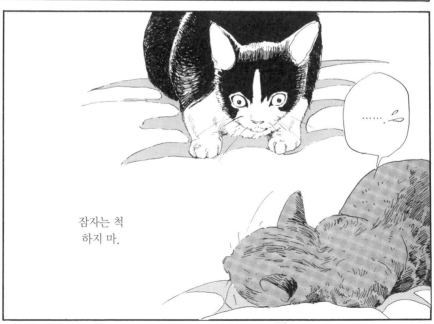

······

잠자는 척
하지 마.

네가
잠자고 있든
　　　있지 않든
난 몰라.

전부
좋아하지만

잠자는 너도
잠자지 않는 너도
잠자는 척하는 너도

……뭐?

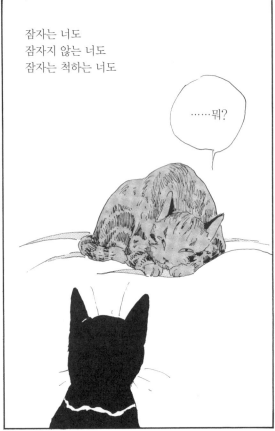

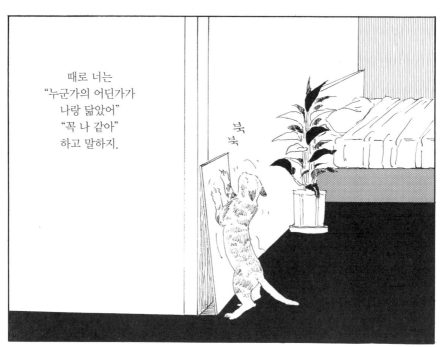

때로 너는
"누군가의 어딘가가
나랑 닮았어"
"꼭 나 같아"
하고 말하지.

북
북

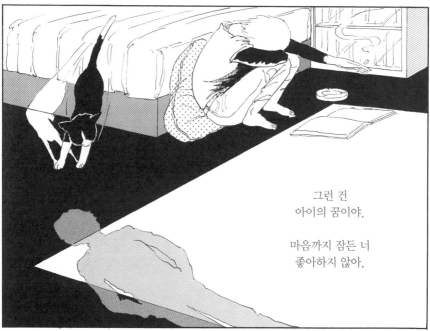

그런 건
아이의 꿈이야.

마음까지 잠든 너
좋아하지 않아.

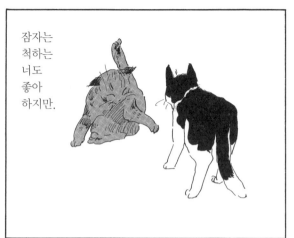

잠자는
척하는
너도
좋아
하지만.

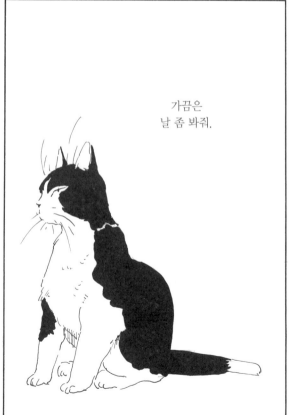

가끔은
날 좀 봐줘.

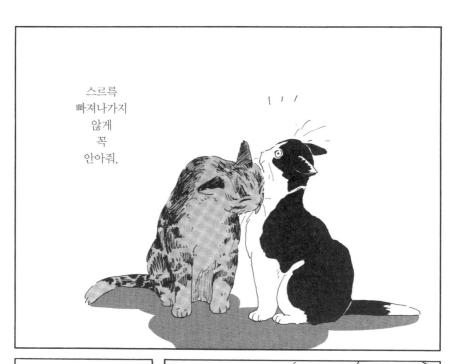

스르륵
빠져나가지
않게
꼭
안아줘.

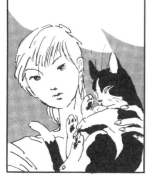

그러면 다시는
돌아오지
않을 거야.
그러면 넌 울 거야.
가슴이 따끔따끔
아플 거야.

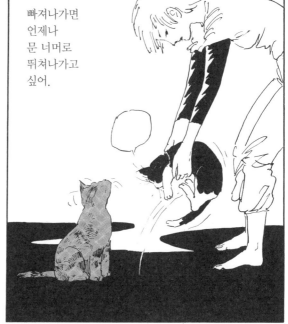

빠져나가면
언제나
문 너머로
뛰쳐나가고
싶어.

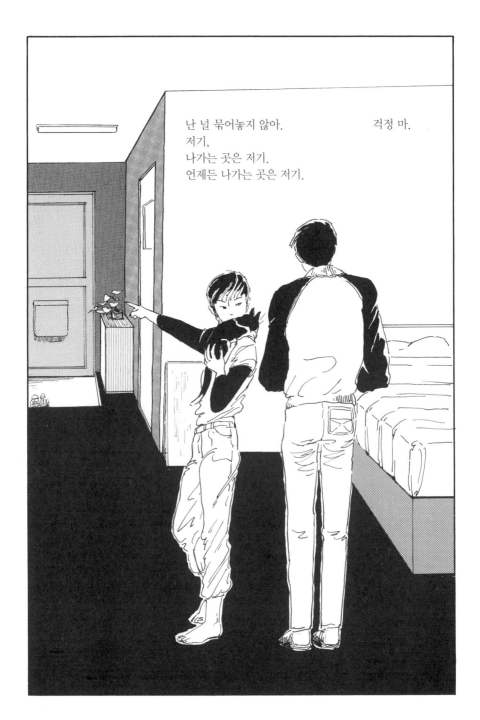

난 널 묶어놓지 않아. 걱정 마.
저기,
나가는 곳은 저기.
언제든 나가는 곳은 저기.

고양이 갤러리

여기에 수집한 일러스트는 『성질 나쁜 고양이』를 연재하기 전, 저자가 그려둔 것으로 여겨진다. 데생, 소묘에서 완성에 이르는 과정을 복제해 보존한 것으로, 세이린도판 『성질 나쁜 고양이』의 면지 등에 사용된 것도 포함되어 있다.

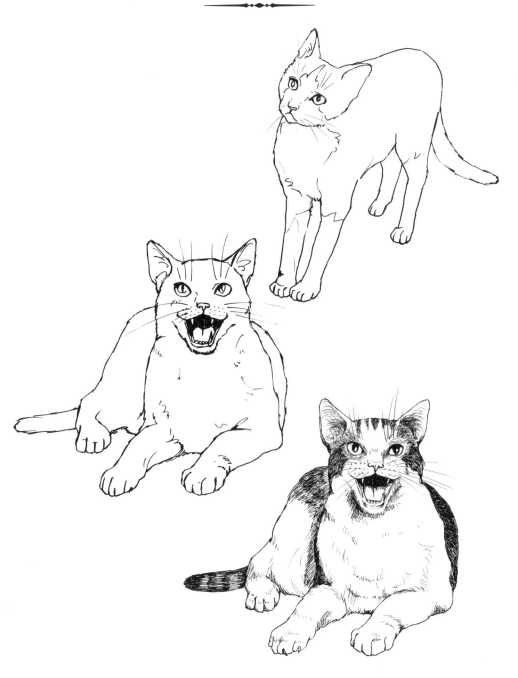

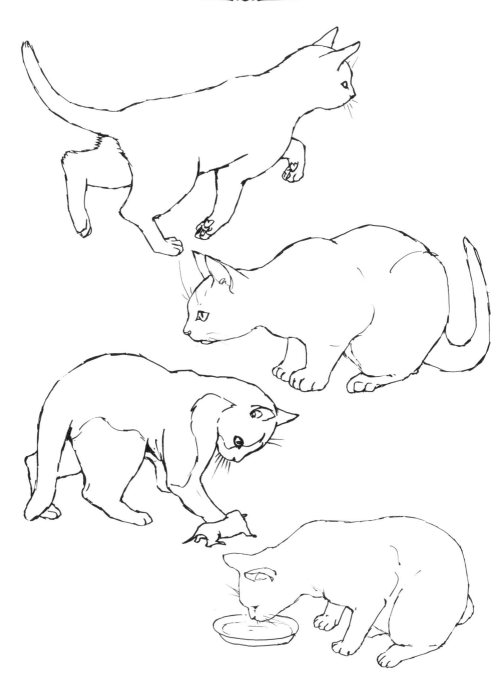

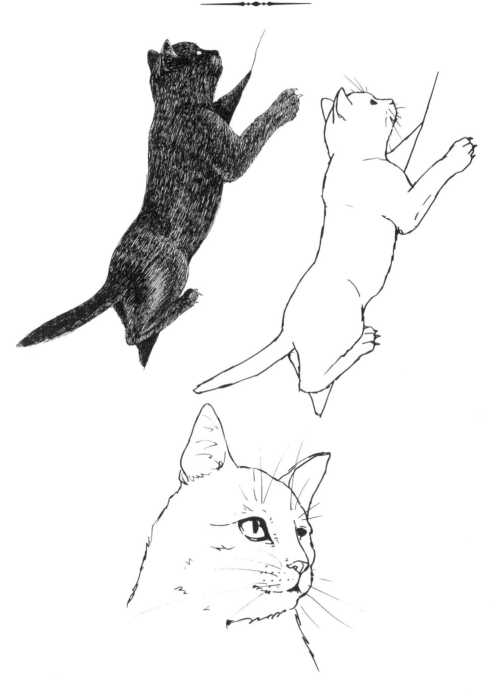

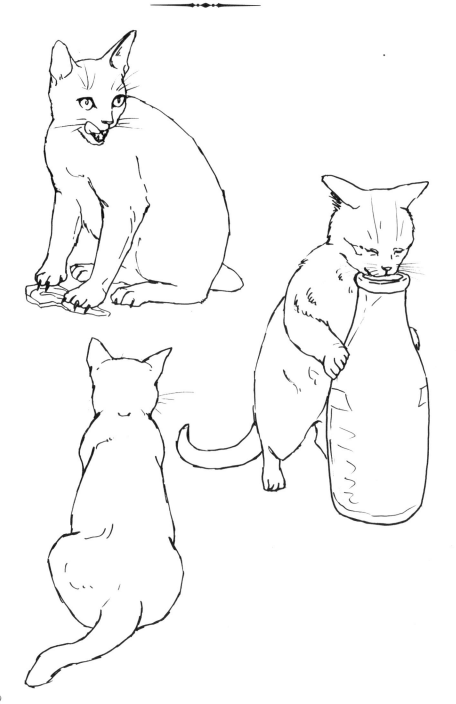

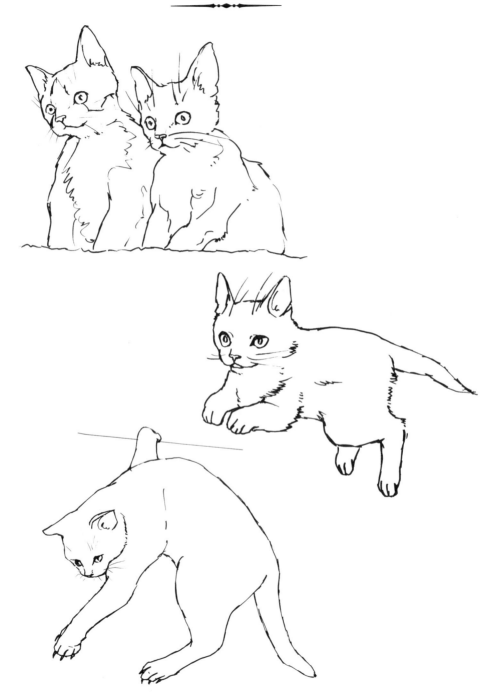

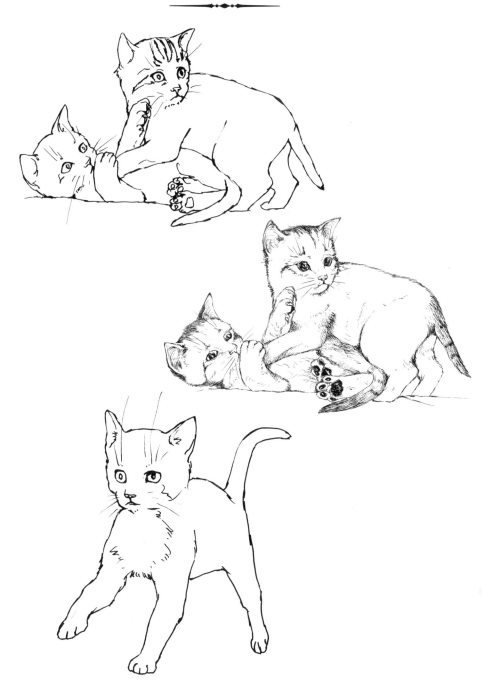

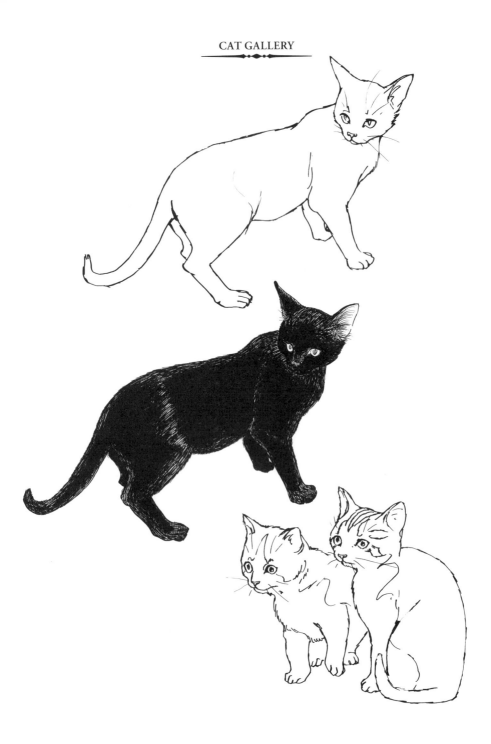

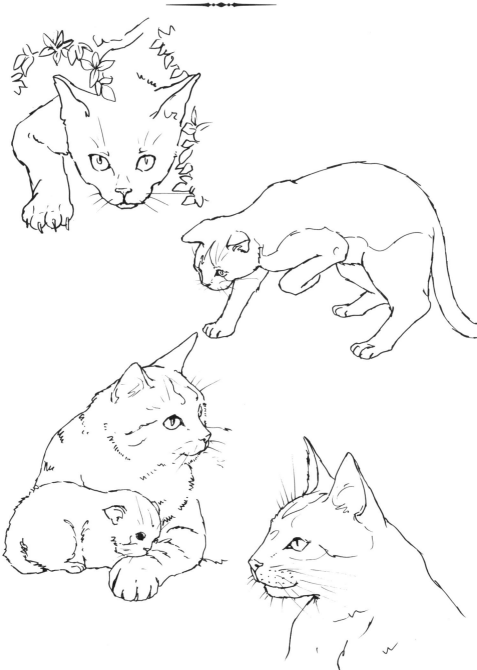

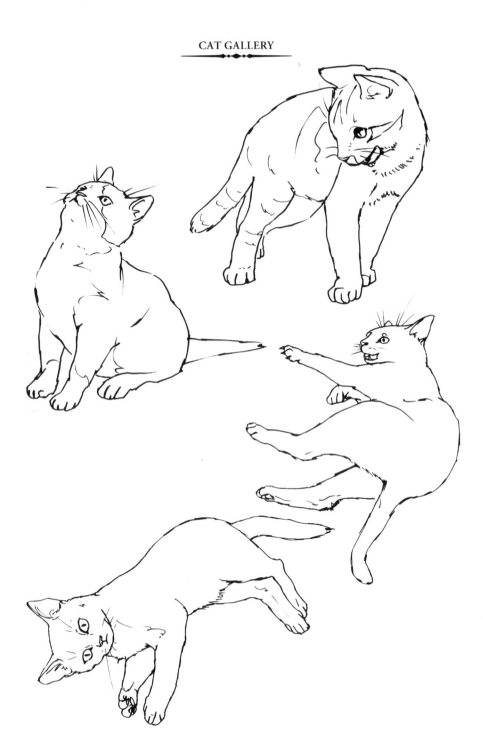

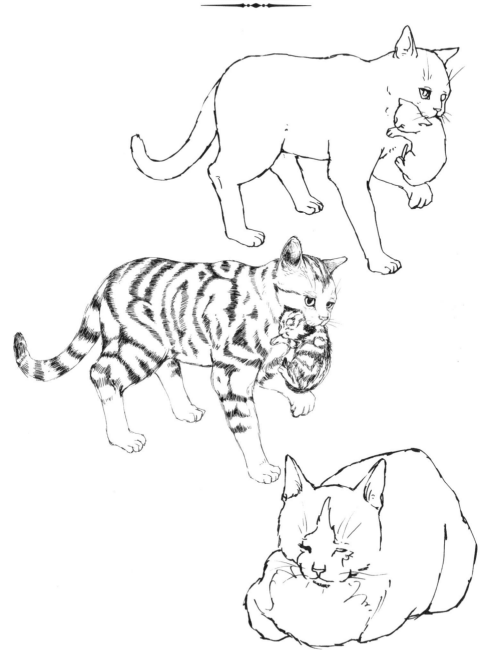

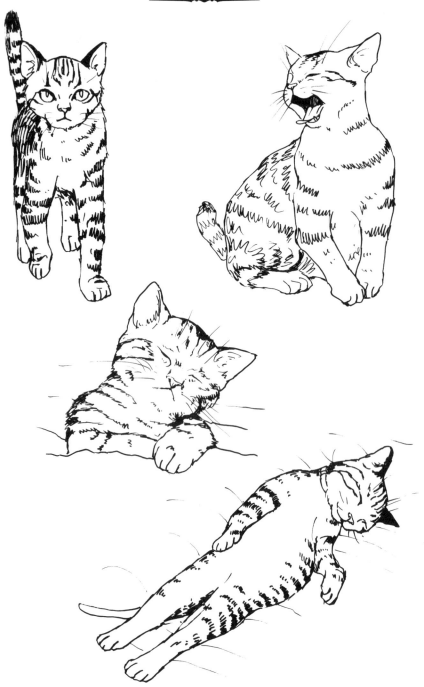

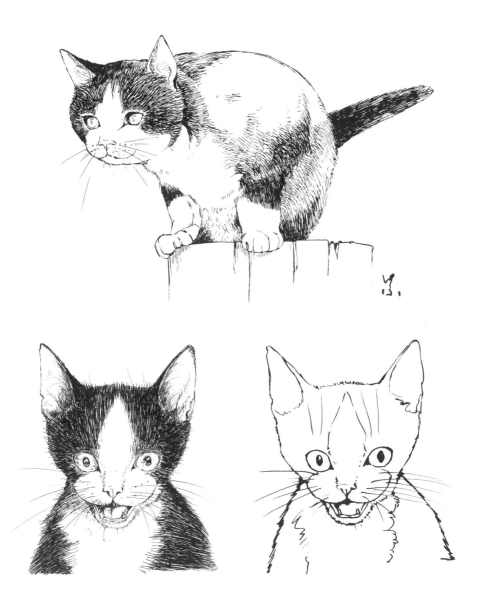

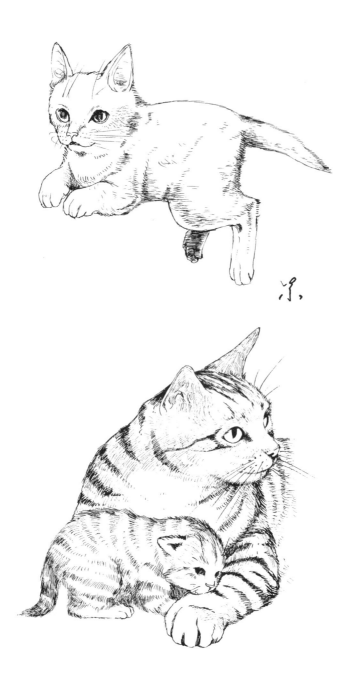

북스토리 아트코믹스 시리즈 ❶

성질 나쁜 고양이 (원제 : 性惡猫)

1판 1쇄 2017년 10월 10일

지 은 이 야마다 무라사키
옮 긴 이 김난주

발 행 인 주정관
발 행 처 북스토리(주)
주 소 경기도 부천시 길주로 1 한국만화영상진흥원 311호
대표전화 032-325-5281
팩시밀리 032-323-5283
출판등록 1999년 8월 18일 (제22-1610호)
홈페이지 www.ebookstory.co.kr
이 메 일 bookstory@naver.com

ISBN 979-11-5564-152-1 04650
 978-89-93480-97-9 (세트)

※잘못된 책은 바꾸어드립니다.

이 도서의 국립중앙도서관 출판시도서목록(CIP)은 서지정보유통지원시스템 홈페이지(http://www.seoji.nl.go.kr)와
국가자료공동목록시스템(http://www.nl.go.kr/kolisnet)에서 이용하실 수 있습니다.
(CIP제어번호 : CIP2017023694)

동시대의 감성과 지성을 담아내는 **북스토리(주)** 출판 그룹

북스토리 | 문학, 예술, 만화, 청소년
북스토리아이 | 유아, 어린이, 학습
북스토리라이프 | 취미, 실용
더좋은책 | 교양, 인문, 철학, 사회, 과학